FRANÇOIS TALMA.

Avertissement.

On pourrait s'étonner peut-être de voir paraître sitôt des souvenirs historiques sur Talma; mon respect pour le public me fait un devoir d'aller au-devant de ses réflexions à cet égard. J'ai inséré, dans le neuvième volume de *l'Encyclopédie moderne* qui vient de paraître, un article sur la déclamation, dans lequel, tout occupé de la perte dont le Théâtre-Français était menacé, je me suis plu à retracer la carrière dramatique de notre grand tragédien, depuis ses débuts que j'ai suivis, jusqu'à ce rôle de Charles VI où il nous est apparu avec une perfection nouvelle. L'éditeur de *l'Encyclopédie moderne* m'a permis d'emprunter à cet important ouvrage la partie de mon travail relative à Talma; voilà comment je puis offrir au public un tableau, où la vérité seule est une source d'intérêt, et qui rappelle du moins, avec exactitude, les triomphes du plus vrai et du plus tragique des acteurs français.

<div style="text-align:right">P.-F. TISSOT.</div>

IMPRIMERIE DE J. TASTU.

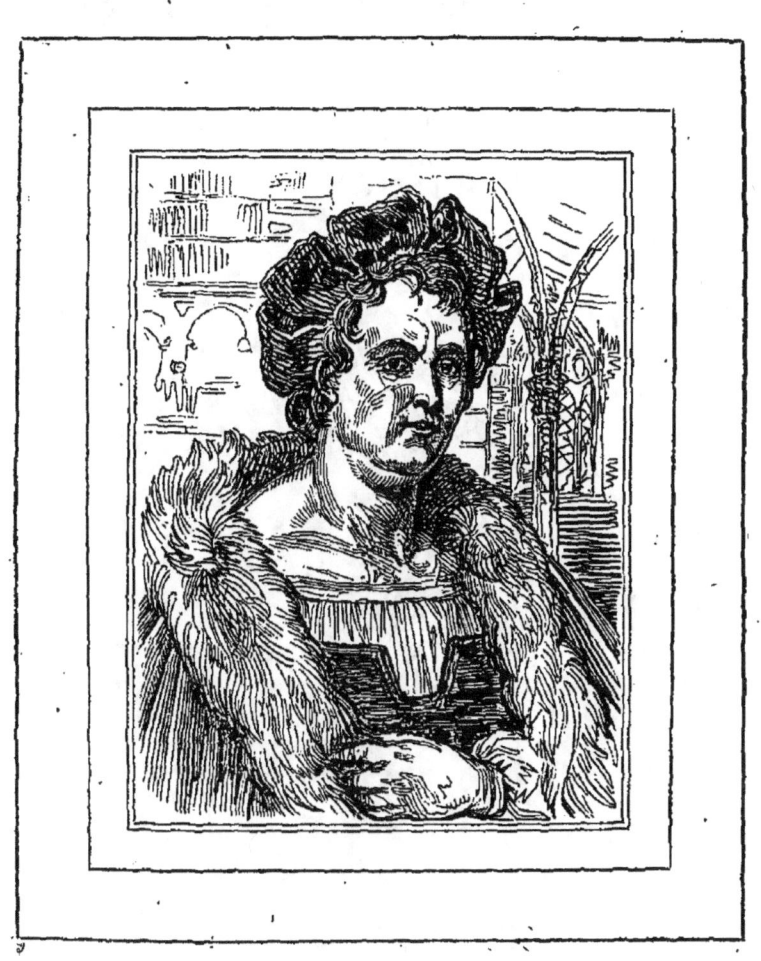

SOUVENIRS HISTORIQUES

SUR LA VIE ET LA MORT

DE F. TALMA,

PAR

P.-F. TISSOT.

PARIS.
BAUDOUIN FRÈRES, LIBRAIRES,
RUE DE VAUGIRARD, N. 17.

*

OCTOBRE M DCCC XXVI.

SOUVENIRS HISTORIQUES

SUR LA VIE ET LA MORT

DE F. TALMA.

Les restes de Talma sont à peine confiés à la terre, et nous nous empressons de saisir la plume pour payer un premier tribut à sa mémoire, en essayant de reproduire avec fidélité quelques-unes des impressions laissées par son admirable talent.

Il n'en est pas d'un artiste et surtout d'un grand acteur comme des autres personnages dont l'histoire recueillera les actions et les discours. Ici le temps ne peut pas mûrir et achever la renommée; les contemporains ne sont jamais trop près pour bien voir. La résolution de parler d'un homme d'État, d'un capitaine, d'un écrivain ou d'un roi, impose peut-être comme condition première de n'avoir pas vécu de son temps, de n'être point intéressé à sa mémoire par des émotions personnelles, tandis que pour peindre le comédien et rendre compte des effets de son art, il faut avoir frémi ou pleuré au théâtre même dont il fut l'ornement. « Un des malheurs de
» cet art, a écrit Talma lui-même, c'est qu'il meurt
» pour ainsi dire avec nous. Les autres artistes laissent
» des monumens dans leurs ouvrages; le talent de l'ac-
» teur, quand il a quitté la scène, n'existe plus que
» dans le souvenir de ceux qui l'ont vu et entendu. »

SES PREMIÈRES ANNÉES.

« François Talma né à Paris le 15 janvier 1760, de parens aisés qui ne négligèrent rien pour son éducation, passa une partie de ses premières années en Angleterre. Ce ne fut qu'à l'âge de 15 ans, et lorsqu'il revint à Paris, que la fréquentation du Théâtre-Français lui inspira le goût de la déclamation.

» Il avait reçu de la nature une imagination mélancolique, une sensibilité extrême de nerfs, tristes avantages, qui devaient lui donner un jour cette facilité d'exaltation, faculté si nécessaire de se bien pénétrer de ses rôles. Cette faculté était telle, qu'à l'âge de dix ans, et il se le rappelait toujours avec une sorte de plaisir, étant en pension, on fit jouer aux enfans une tragédie (*Tamerlan*) dans laquelle il venait raconter les derniers momens d'un ami condamné à mort par son père. Il était tellement pénétré, que ses larmes coulaient en abondance en faisant ce récit, et qu'il pleurait encore une heure après le spectacle terminé. Ce ne fut pas sans peine qu'on parvint à le consoler. Sa vocation parut dès-lors marquée.

» Ses études terminées, il retourna à Londres, auprès de son père. Quelques jeunes Français l'invitèrent à se réunir à eux pour jouer quelques petites comédies françaises, dans la seule intention de s'amuser. La nouveauté de ce spectacle leur attira une grande affluence de beau monde. Quoique fort jeune, Talma fit assez d'effet sur l'assemblée, pour que lord Harcourt et quelques autres seigneurs allassent trouver son père et l'engager à le destiner au théâtre anglais. Le père, grand amateur

de spectacles, et fier des succès précoces de son fils, ne fut pas éloigné de se rendre à leurs sollicitations. Talma parlait assez bien l'anglais pour hasarder cette entreprise; mais des circonstances particulières le ramenèrent à Paris, où son goût pour le théâtre le porta à faire la connaissance de quelques acteurs célèbres de ce temps, qui lui trouvèrent des dispositions et lui donnèrent des encouragemens. Il parut à l'Ecole royale de déclamation, où les leçons de Molé, les soins et l'amitié de Dugazon ne furent pas sans profit pour lui [1]. »

On raconte que mademoiselle Sainval cadette influa plus que toute autre personne sur la résolution qu'il prit de suivre une carrière qui avait déjà illustré Baron et Lekain. Peu de jours avant de paraître sur une scène publique, Talma avait assemblé ses amis dans un théâtre bâti au Marais par le peintre Doyen, et, après avoir recueilli leurs avis, il était ébranlé dans sa vocation, quand la jeune actrice qui jouait les amoureuses au Théâtre-Français le fit triompher de la timidité que lui inspirait le jugement rigoureux de quelques jeunes avocats, ses camarades.

SES DÉBUTS A LA COMÉDIE-FRANÇAISE.

Talma parut pour la première fois sur le Théâtre-Français, le 27 novembre 1787, dans le rôle de Séide. Il obtint de nombreux suffrages, et, dès cet instant, il rechercha la société des gens de lettres, des pein-

[1] Tout le commencement de ce récit a été rédigé par Talma lui-même.

tres, des sculpteurs, et se donna une seconde éducation, l'éducation d'un artiste. Il étudia les monumens, les manuscrits, et commença, comme nous allons le voir, une révolution dans le costume, qu'il avait trouvé presque dans la barbarie.

« Le théâtre, disait-il lui-même à la fin de sa carrière, doit, en quelque sorte, offrir à la jeunesse un cours d'histoire vivante. Gardons-nous de lui donner des notions tout-à-fait fausses sur les habitudes des peuples et sur les personnages que la tragédie fait revivre. Je me rappelle très-bien que, dans mes jeunes années, en lisant l'histoire, mon imagination ne se représensait jamais les princes et les héros que comme je les avais vus au théâtre. Je me figurais Bayard élégamment vêtu d'un habit couleur de chamois, sans barbe, poudré, frisé comme un petit-maître du dix-huitième siècle. Je voyais César serré dans un bel habit de satin blanc, la chevelure flottante et réunie sous des nœuds de rubans. Si parfois l'acteur rapprochait son costume du vêtement antique, il en faisait disparaître la simplicité sous une profusion de broderies ridicules, et je croyais les tissus de velours et de soie aussi communs à Athènes et à Rome qu'à Paris ou à Londres. Lekain ne parvint à faire disparaître qu'en partie le ridicule des vêtemens que l'on portait alors au théâtre, sans pouvoir établir ceux qu'on y devait porter. A cette époque, cette sorte de science était tout-à-fait ignorée, même des peintres. Les statues, les manuscrits anciens ornés de miniatures, les monumens existaient comme aujourd'hui, mais on ne les consultait pas. C'était le temps des Boucher et des Vanloo, qui se gardaient bien de suivre l'exemple de Raphaël et du Poussin dans l'agencement de leurs draperies. Ce

n'est que lorsque notre célèbre David parut, qu'inspirés par lui, les peintres et les sculpteurs, et surtout les jeunes gens parmi eux, s'occupèrent de ces recherches. Lié avec la plupart d'entre eux, sentant toute l'utilité dont cette étude pouvait être au théâtre, j'y mis une ardeur peu commune. Je devins peintre à ma manière. J'eus beaucoup d'obstacles et de préjugés à vaincre, moins de la part du public que de la part des acteurs; mais enfin le succès couronna mes efforts, et sans craindre que l'on m'accuse de présomption, je puis dire que mon exemple a eu une grande influence sur tous les théâtres de l'Europe. Lekain n'aurait pu surmonter tant de difficultés : le moment n'était pas venu. Aurait-il hasardé les bras nus, la chaussure antique, les cheveux sans poudre, les longues draperies, les habits de laine? eût-il osé choquer à ce point les *convenances* du temps? Cette mise sévère eût alors été regardée comme une toilette fort malpropre, et surtout fort peu décente. Lekain a fait tout ce qu'il pouvait faire, et le théâtre lui en doit de la reconnaissance. Il a fait le premier pas, et ce qu'il a osé nous a fait oser davantage. »

La première fois que Talma essaya le costume romain dans toute sa simplicité rigoureuse, ce fut dans un rôle subalterne de la tragédie de *Brutus*. Il parut avec la toge de laine et les cheveux noirs. Un cri de mademoiselle Contat, qui l'aperçut ainsi dans la coulisse avant son entrée en scène, lui servit d'encouragement à l'insu de cette grande actrice. « Fi! qu'il est laid, s'était-elle écriée; il a l'air d'une statue! » Son apparition excita, comme on devait s'y attendre, une surprise générale parmi les spectateurs ; ils étaient accoutumés aux talons rouges, aux habits français des héros de la fable et même de l'his-

toire ; mais enfin le jeune acteur triompha malgré les préventions d'un parterre à qui les innovations déplaisent, qui est souvent esclave de ses habitudes, et que la supériorité du talent de Talma n'avait pas encore subjugué.

Cependant des changemens d'une autre importance se préparaient sur la scène du monde, et la révolution politique fermentait dans tous les esprits. Talma adopta avec ardeur les principes et les vœux de l'Assemblée constituante. Il se lia d'amitié avec Mirabeau et les deux Chénier : le plus jeune, Marie-Joseph, lui confia, en 1789, le rôle important de Charles IX dans la tragédie de ce nom. L'auteur et l'acteur furent également applaudis ; mais une députation d'évêques s'étant rendue chez le Roi pour demander que, d'après le mouvement extraordinaire qu'avait produit cet ouvrage parmi le peuple, les représentations en fussent défendues, Louis XVI eut la faiblesse d'accéder à cette réclamation. « Mirabeau, dit un historien de l'époque, qui ne partageait point l'indulgente sollicitude de ces évêques en faveur des bourreaux de la Saint-Barthélemy, fit demander cette tragédie par un parterre presque tout composé de Provençaux envoyés à Paris par la province qui l'avait lui-même nommé à l'Assemblée. »

Ces réclamations du public, et la résistance de la plupart des comédiens qui, pour avoir donné à leur théâtre le nom de *Théâtre de la Nation*, n'appartenaient pas moins aux idées qu'on nommait alors aristocratiques, amena entre eux et Talma une espèce de mésintelligence et de scission, dont les Mémoires du temps font assez bien connaître le caractère de notre grand tragédien. . « Élevé à Londres, disait-il, sur le sol heureux de la liberté, je me suis attaché avec

ardeur à la révolution : je m'y suis attaché par principes et par reconnaissance ; c'est elle qui m'a fait citoyen ; je n'étais avant que digne de l'être [1].

» Le 21 juillet, MM. les députés de Provence, irrités par les refus que les comédiens français leur avaient fait éprouver, pendant que toutes les corporations, tous les habitans de Paris s'empressaient à les fêter et à leur plaire, au moment où le rideau fut levé pour jouer la petite pièce, demandèrent *Charles IX*. On donnait *Épiménide* ; nous étions trois sur la scène, M. Naudet, Mlle Lange et moi. Un des députés avait rédigé sa demande par écrit ; il en fait la lecture, elle est suivie de nombreux applaudissemens et des cris plusieurs fois répétés : *Charles IX ! Charles IX !* M. Naudet répond « qu'il est impossible de jouer cette tragédie, parce que » Mme Vestris est malade, et que M. Saint-Prix est » retenu par une érysipèle à la jambe. » Les cris augmentent, les inculpations leur succèdent ; j'entends accuser publiquement ma société d'intelligence avec les ennemis de la révolution ; on va même jusqu'à prononcer le nom de ceux qui règlent sa conduite et arrêtent son répertoire, et je vois les spectateurs prêts à se porter à des violences telles, qu'il est à craindre que la sûreté publique ne soit compromise. Ces diverses idées m'agitent, et, sans rien considérer autre chose, je m'avance et je dis : « Messieurs, Mme Vestris est en effet » incommodée ; mais je puis vous répondre qu'elle » jouera, et qu'elle vous donnera cette preuve de son » zèle et de son patriotisme : quant au rôle du cardinal,

[1] Réponse de François Talma au Mémoire de la Comédie-Française, l'an II de la liberté.

» on le lira. » C'était ce que le public avait demandé. »

Charles IX fut joué en effet. Les comédiens racontèrent autrement les faits; le récit de Talma est confirmé par cette lettre de Mirabeau.

« Oui certainement, Monsieur, vous pouvez dire que
» c'est moi qui ai demandé *Charles IX* au nom des fédé-
» rés provençaux, et même que j'ai vivement insisté;
» vous pouvez le dire, car c'est la vérité, et une vérité
» dont je m'honore.

» La sorte de répugnance que MM. les Comédiens
» ont montrée à cet égard, au moins s'il fallait en croire
» les bruits, était si désobligeante pour le public, et
» même fondée sur de prétendus motifs si étrangers à
» leur compétence naturelle; ils sont si peu appelés à
» décider si un ouvrage légalement représenté *est ou*
» *n'est pas incendiaire*; l'importance qu'ils donnaient,
» disait-on, à la demande et au refus, était si extraor-
» dinaire et si impolitique; enfin, ils m'avaient si pré-
» cisément dit à moi-même qu'ils ne voulaient qu'un
» vœu prononcé de la part du public, que j'ai dû ré-
» pandre leur réponse. Le vœu a été prononcé et mal
» accueilli, à ce qu'on assure; le public a voulu être
» obéi; cela est assez simple là où il paie; et je ne vois
» pas de quoi on s'est étonné. Que maintenant on cher-
» che à rendre vous ou d'autres responsables d'un évé-
» nement si naturel, c'est un petit reste de rancune en-
» fantine auquel, à votre tour, vous auriez tort, je
» crois, de donner de l'importance. Toujours est-il que
» voilà la vérité, que je signe très-volontiers, ainsi que
» l'assurance des sentimens avec lesquels, etc., etc.

» MIRABEAU, l'aîné.

» 27 juillet 1790. »

Cette aventure, terminée par un duel entre Naudet et Talma, est importante dans la vie de notre célèbre acteur, parce qu'elle amena de sa part et de celle de quelques-uns de ses camarades la résolution de fonder un nouveau théâtre rue de Richelieu, sur l'emplacement de l'ancienne salle des Variétés. Là, son talent, secondé de celui de Monvel, de Dugazon et de M^{me} Vestris, brilla d'un éclat nouveau. A cette époque mourut le Démosthène du sénat français, ce Mirabeau dont une circonstance particulière avait resserré l'intimité avec Talma. Il habitait au moment de sa mort une maison appartenant au Roscius moderne, et quand la France eut perdu l'illustre orateur, Talma composa et fit placer sur la porte de cette habitation consacrée le distique suivant :

 L'ame de Mirabeau s'exhala dans ces lieux:
 Hommes libres, pleurez ; tyrans, baissez les yeux.

Cette maison subsiste encore rue de la Chaussée-d'Antin. L'inscription a disparu ; mais deux figures sculptées, représentant la Liberté et la Nature, sont encore debout comme elles furent élevées, alors, de chaque côté du péristyle.

Pendant le cours de la révolution, Talma demeura toujours fidèle à l'amour de la liberté ; il partageait tous les transports que les triomphes inouis de la France faisaient éprouver aux bons citoyens. Étranger aux partis, il ne portait les enseignes de personne ; cependant, ses honorables liaisons avec Vergniaud, Guadet et Condorcet, faillirent lui coûter la vie ; il n'échappa même que par une sorte de prodige aux conséquences du 31 mai.

Hâtons-nous de rentrer dans les détails de sa carrière dramatique.

SES SUCCÈS DANS LES DEUX GENRES, TRAGIQUE ET COMIQUE.

Nous avons dit que les auteurs de tragédies nouvelles confièrent avec succès le sort de leurs ouvrages au jeune débutant ; il faut ajouter qu'il ne réussit pas moins dans la comédie, que les réglemens du théâtre l'obligeaient alors à jouer concurremment avec le répertoire tragique. Il porta long-temps, avec un succès presque égal, le brodequin et le cothurne. Fabre d'Églantine et l'auteur du drame de *Calas* lui *distribuèrent* deux rôles d'amoureux, dans lesquels il a laissé des *traditions* qui sont encore suivies. Le personnage de Cléry dans l'*Intrigue épistolaire*, et celui de Lassalle dans *Calas*, étaient représentés par lui avec une énergie brûlante et une piquante originalité. Lorsque Larive eut renoncé à la scène, Talma se trouva en possession exclusive de l'emploi des premiers rôles tragiques, et il abandonna entièrement la comédie. Ce n'est pas qu'à des intervalles assez éloignés les uns des autres il n'ait repris quelques rôles dans des compositions d'un genre mixte ; mais il y fut plutôt décidé par son amitié pour des auteurs qui essayaient d'agrandir le domaine des Muses françaises, que par un goût personnel. Ainsi nous l'avons vu dans le drame historique de *Pinto* représenter le secrétaire d'un grand seigneur, espèce de Figaro politique qui a toutes les allures de la vie commune, et revêtir (encore pour contribuer aux succès de M. Lemercier) le manteau d'esclave que le pauvre *Plaute* est contraint de porter chez un meunier romain.

Une dernière tentative de l'habile comédien, faite au profit de M. Delavigne dans la pièce de *l'École des Vieillards*, prouve que le double talent qui constitue la véritable supériorité théâtrale, ne l'a jamais abandonné. Nous pensons que le motif de sa prédilection pour Melpomène venait de la conviction secrète, ou rarement avouée par lui, que les succès tragiques étaient plus difficiles, et par conséquent plus honorables à remporter.

« Sans entrer, dit-il, dans la question de savoir s'il est plus difficile de jouer la tragédie que la comédie, je dirai que pour arriver à la perfection dans l'un et l'autre genre, il faut posséder les mêmes facultés morales et physiques. Seulement, je pense qu'elles doivent être douées de plus de puissance chez l'acteur tragique. La sensibilité, l'exaltation chez l'acteur comique n'ont pas besoin de la même énergie. L'imagination en lui a moins à faire; il représente des objets qu'il voit tous les jours, des êtres de la vie desquels il participe en quelque sorte. A quelques exceptions près, sa fonction ne consiste qu'à imiter des travers ou des ridicules, qu'à peindre des passions prises dans une sphère qui est celle de l'acteur même, et par conséquent plus modérées que celles qui sont du domaine de la tragédie. C'est pour ainsi dire sa propre nature qui dans ses imitations parle et agit en lui; tandis que l'acteur tragique a besoin de quitter le cercle où il a coutume de vivre pour s'élancer dans la haute région où le génie du poëte a placé et revêtu de formes idéales, des êtres conçus dans la pensée, ou que l'histoire lui a fournis déjà tout agrandis par elle et par la longue distance des temps. Il faut qu'il conserve à ces personnages leurs grandes proportions, mais qu'en même temps il soumette leur langage élevé à des accens

naturels, à une expression naïve et vraie; et c'est ce mélange de grandeur sans enflure, de naturel sans trivialité, c'est cet accord de l'idéal et de la vérité qu'il est fort difficile d'atteindre dans la tragédie.

» On me dira peut-être qu'un acteur tragique a bien plus de liberté dans le choix de ses moyens pour offrir au jugement du public des objets dont les types n'existent pas dans la société, tandis que chez l'acteur comique ce même public peut facilement juger si la copie est conforme au modèle qu'il a sous les yeux; mais je répondrai que les passions sont de tous les temps : la société peut en affaiblir l'énergie; mais elles n'en existent pas moins au fond des ames, et chaque spectateur peut en juger très-bien par lui-même.

» Quant aux grands caractères historiques, comme c'est le public instruit qui fait seul l'opinion, ainsi que la réputation de l'acteur, comme il est familiarisé avec l'histoire, il peut facilement juger de la vérité de l'imitation. L'on voit donc, par ce que je viens de dire, que les facultés morales doivent avoir plus de force et d'intensité chez l'acteur tragique que chez l'acteur comique.

» Quant aux qualités physiques, on sent que la mobilité des traits, l'expression de la physionomie doivent être plus prononcées, la voix plus pleine, plus sonore, plus profondément accentuée dans l'acteur tragique, qui a besoin de certaines combinaisons, d'une force plus qu'ordinaire pour rendre d'un bout à l'autre avec la même énergie un rôle dans lequel l'auteur a souvent rassemblé en un cadre étroit, dans l'espace de deux heures, tous les mouvemens, toutes les agitations qu'un être passionné ne peut ressentir souvent que dans un long espace de sa vie. »

DE QUELQUES GRANDS ACTEURS QUI ONT PRÉCÉDÉ TALMA.

Nos anciens acteurs français ne connaissaient ni l'art ni les avantages du débit ; toujours montés sur des échasses, toujours dominés par de fausses idées de grandeur, ils se jetaient dans l'emphase ; ils auraient cru qu'un héros se rabaissait en parlant comme les autres hommes, et, pour ne pas ressembler au vulgaire, ils prêtaient à César, à Pompée, une espèce de déclamation chantante et dénuée de mélodie comme de variété ; on eût dit d'un récitatif d'opéra. Baron vint leur apprendre à parler en déclamant, ou plutôt en récitant, car il était blessé du seul mot de déclamation. Il joignit à cet exemple la beauté majestueuse de son action et de ses traits, et l'art de se pénétrer tellement de ses personnages, que l'on ne pensait qu'à eux en le voyant sur la scène. Il parlait, c'était Mithridate ou César ; ni ton, ni geste, ni mouvement qui ne fussent naturels. Quelquefois familier, mais toujours vrai, il pensait qu'un roi dans son cabinet ne devait point être ce qu'on appelle un héros de théâtre. Baron, élève de Molière, dut beaucoup aux leçons d'un si grand maître ; mais il serait possible que le Nicomède de Corneille eût révélé au premier instituteur de la vraie déclamation parmi nous, cette alliance de la dignité et de la grandeur avec le naturel et la simplicité nécessaires à la tragédie ; pour qu'elle ne dégénère pas en une imitation factice et conventionnelle de la vie humaine.

Beaubourg s'écarta des voies de Baron, et prit des inspirations dans un talent mâle et fier, et dans la fierté

un peu espagnole des Romains de Corneille, sans cesser pourtant d'être vrai. Il ne sentit point assez que la manière de son maître corrigeait ce qu'il peut y avoir d'exagéré dans les héros du père de notre théâtre.

On ne saurait passer sous silence la fameuse Le Couvreur, supérieure peut-être à Baron lui-même, qui n'eut que la nature à suivre, tandis que cette actrice eut à la corriger. Sa voix n'était point harmonieuse, elle sut la rendre pathétique; sa taille n'avait rien de majestueux, elle l'ennoblit par la décence et la dignité; ses yeux s'embellissaient par les larmes, et ses traits par l'expression du sentiment; son ame était le foyer brûlant de toutes ses inspirations.

Lekain a laissé un souvenir profond que les suffrages de Voltaire rendent immortel; cependant, quelle que soit la renommée de ce grand acteur, je crains qu'infidèle, malgré lui, au naturel de la déclamation de Baron, il n'ait ramené d'abord la tragédie à une déclamation un peu ambitieuse. On peut croire aussi, d'après la Correspondance de Ferney, qu'il abusait de sa voix pour jeter sur le théâtre des cris semblables à des mugissemens. Baron était plus vrai que Lekain, et peut-être le sage Molière, observateur si profond de la nature, était-il plus propre à former un grand acteur que le brillant Voltaire, qui se trompait lui-même, et dont il fallait parfois jouer les tragédies comme il les avait faites, en frappant plus fort que juste. Mais rendons ici une éclatante justice à Lekain. Son intelligence à composer un rôle, sa déclamation habile, l'art de se posséder, l'illusion qu'il faisait au public, la manière dont il remplissait la scène, sa puissance à s'emparer des spectateurs et à les occuper depuis le commencement d'une

pièce jusqu'à la fin, corrigeaient souvent les défauts et remplissaient les vides des pièces de Voltaire. Lekain était d'une taille médiocre ; des formes sans noblesse, une figure presque commune, rien n'annonçait en lui un héros ; mais il grandissait sur le théâtre, et paraissait plein de dignité. Si son jeu muet n'était pas exempt de quelques grimaces, sa figure mobile peignait bien les passions ; et dans le rôle d'Orosmane, par exemple, il devenait si beau par l'expression exaltée de l'amour uni à l'héroïsme, qu'il arrachait des cris d'admiration aux femmes. Lekain avait une ame tendre et brûlante ; elle l'animait pendant tout le cours de la représentation, et lui inspirait tout-à-coup des traits inattendus, sublimes, qui ravissaient le spectateur. Alors plus de traces de travail, plus d'apparences des calculs du cabinet et des études devant le miroir ; l'acteur était Orosmane, OEdipe ou Oreste, obéissant à leur génie, à leur caractère et à l'impulsion de la passion dominante qui les agitait.

Alors brillaient à côté de lui deux femmes célèbres : l'une, mademoiselle Clairon, modèle des perfections de l'art ; l'autre, mademoiselle Duménil, douée par la nature d'une éloquence supérieure à tout. On admirait mademoiselle Clairon dans un rôle tout entier ; elle soutenait à beaucoup d'égards la comparaison avec Lekain ; comme lui, elle se possédait et s'écoutait ; comme lui, elle avait calculé d'avance les effets de sa pantomime et de sa déclamation ; mais personne n'aurait pu soupçonner les élans qui sortaient comme des coups de foudre de l'ame orageuse de sa rivale. J'ai recueilli dans presque toutes les classes de la société les plus profonds souvenirs des transports sublimes de la brûlante Duménil ; et De-

lille, à soixante-quinze ans, avec une voix affaiblie par l'âge, me donnait encore une étonnante idée de la manière terrible et déchirante dont cette actrice prononçait ces vers d'Athalie :

> Mais je n'ai plus trouvé qu'un horrible mélange
> D'os et de chairs meurtris et traînés dans la fange,
> Des lambeaux pleins de sang, et des membres affreux,
> Que des chiens dévorans se disputaient entre eux.

Voltaire a composé en l'honneur de Clairon un hymne qui commence par ces mots :

> Le sublime en tout genre est le don le plus rare.

Et cependant il préférait sa bonne Duménil. Cette préférence la met au-dessus de toute comparaison.

Depuis ces deux grandes actrices, les femmes n'ont fait que dégénérer sur notre théâtre. Cependant les deux Sainval ont obtenu des succès mérités; madame Vestris, leur émule, l'élève et la favorite de Lekain, n'était pas sans talent; mais née pour suivre des leçons et recevoir une manière, ses succès étaient des réminiscences; et son jeu, trop fait d'avance, m'a porté à soupçonner quelques défauts de Lekain, tels que l'apprêt, l'emphase, les gestes trop étudiés.

La nature avait accordé à Larive tous les dons extérieurs; il était né pour porter l'habit grec et la toge romaine; il avait l'air d'un roi et d'un héros au premier aspect; sa voix, pleine et sonore, était du plus beau timbre, forte et jamais dure, mais pas assez riche d'inflexions et de nuances; ses gestes avaient de la grâce, son action de la noblesse. La fierté, le dédain, l'ironie, la colère et la fureur convenaient à ses moyens d'imitation.

Il jouait bien Achille, Spartacus, Coriolan et quelques rôles du même genre. Dans les autres, il faisait de brillans mensonges qui éblouissaient une partie du public, mais qui n'en étaient pas moins de fausses beautés. L'intelligence de Larive était médiocre; aussi n'avait-il pu retenir, et il aurait en vain essayé de pratiquer les traditions de Lekain, et, comme il manquait d'ame, jamais il ne fit couler de larmes. Dans Tancrède, il était froid, et incapable du double enthousiasme qui doit enflammer le banni de Syracuse et l'amant d'Aménaïde. Dans Orosmane, Larive nous montrait le plus beau sultan que l'on eût jamais vu sur la scène ; mais, sauf quelques éclairs, il échouait dans presque toutes les parties d'un rôle où Lekain était sublime. Cependant Larive avait obtenu des succès à côté de son maître, à côté de Brisard qui avait des entrailles, de la Duménil qui enlevait les spectateurs, et, dans l'ensemble des rôles de son emploi, cet acteur méritait la faveur publique dont il était entouré. Personne peut-être ne l'a égalé dans le rôle d'Achille.

Larive, infiniment au-dessus des acteurs du temps, ne réussirait pas aujourd'hui, parce que notre théâtre a subi une révolution qui l'a ramené aux exemples de Baron, sous le rapport de la vérité.

PREMIÈRE MANIÈRE, ESSAIS NOUVEAUX, PROGRÈS ET PERFECTION DU TALENT DE TALMA.

Dès ses premiers débuts, Talma parut exempt de la fausse grandeur des héros tragiques; son action était noble et simple ; sa diction naturelle et accentuée. Je me rappelle lui avoir vu débiter et jouer avec autant d'élégance que de grâce et d'ame le rôle

d'Arsace dans la Bérénice de Racine. Il se montra naïf et touchant dans Séide ; mais on ne pouvait pas encore deviner en lui l'acteur qui allait s'élever au premier rang par une route nouvelle. Deux personnages, celui de Charles IX et d'Othello, annoncèrent cette révolution. Le premier, par une illusion parfaite (il semblait ressusciter ce roi faible par nature, trompeur et cruel par inspiration), annonça le talent de composer habilement toutes les parties d'un rôle; et fit entrevoir, par les fureurs du dénouement, qu'Oreste aurait bientôt un nouvel interprète. Le second nous apprit que Talma était capable de produire les plus grands effets par des moyens nouveaux et libres de toute imitation servile. Dans ce dernier rôle, Talma était bien moins parfait que dans Charles IX; il y laissait même éclater des défauts assez graves ; mais il était sublime d'une manière toute différente de ce que l'on avait tenté jusqu'à lui pour enlever les suffrages publics.

En changeant de manière, en créant des beautés qu'on n'attendait pas de la portée de son talent connu jusqu'alors, Talma contracta des défauts ; sa diction, autrefois coulante et harmonieuse, devint dure et saccadée. Mais le *Henri VIII* de Chénier et le *Néron* d'Epicharis nous révélèrent sa profonde intelligence et le comédien capable de donner un jour une physionomie nouvelle à des rôles où des acteurs célèbres avaient laissé des traditions consacrées par l'opinion publique. Au cinquième acte de la pièce d'Épicharis, Talma, vêtu comme un esclave, en proie aux furies du crime et du désespoir, et n'osant appuyer la pointe d'un poignard contre sa poitrine, était sublime de vérité. Il excita

surtout un enthousiasme universel dans une représentation à laquelle assistaient Robespierre et deux autres membres du comité de salut public, placés aux secondes loges et exposés à tous les regards.

D'études en études, de progrès en progrès, Talma grandissait tous les jours; on le vit successivement jouer Macbeth et Hamlet. Ce dernier rôle, conçu avec profondeur par le nouvel interprète de Ducis, fit faire beaucoup de réflexions à ceux qui l'avaient vu représenter par Larive. Toutes les impostures éclatantes, tous les prestiges avaient disparu devant la nature et la vérité. C'était une douleur sentie, profonde, toujours présente comme un génie particulier; c'était une mélancolie à la fois sombre et tendre, que l'amour pouvait éclaircir quelquefois, mais non pas effacer. Il faut cependant avouer que, dans quelques scènes d'éclat, Larive conservait la supériorité; il évitait aussi, même par ses défauts, le danger de la monotonie.

Talma me paraît avoir eu trois manières dans Hamlet; la première, dont je viens de parler, marquait un retour vers la vérité, long-temps méconnue sur la scène. Cependant, on trouvait encore des imperfections, des inégalités; le débit n'était ni assez rapide, ni assez varié de tons et d'accens. La seconde nous montra le grand acteur plus consommé dans certaines parties de l'art; Talma faisait surtout ressortir quelques passages d'une manière admirable et nouvelle; mais alors commençait pour son talent une période malheureuse. Son jeu ressemblait aux gravures anglaises qui tombent toutes dans l'exagération de la couleur noire; sa diction était devenue lourde, son action pesante; chez lui l'expression de la douleur dégénérait en une monotonie insupportable; ses larmes

mêmes avaient parfois quelque chose de fatigant et d'affecté ; elles n'arrivaient point jusqu'au cœur. N'oublions pas d'ajouter qu'il s'arrachait à ce sommeil et à cette apathie, par des transports sublimes qui faisaient oublier toutes les fautes. Quand Talma reprit le rôle pour la troisième fois, il avait atteint la perfection, c'est-à-dire que, plus naturel que jamais, il corrigeait à la fois Shakspeare et Ducis, en jetant de la vérité dans cette douleur continue; il ne pleurait plus d'un bout de la pièce à l'autre ; il n'inspirait plus d'ennui par un ton trop lamentable ; enfin, il était tour à tour un fils, un amant et un roi; sous ce dernier aspect il paraissait terrible quand il se révélait tout entier à Polonius. De même, lorsque Talma voulut essayer le Néron de Britannicus, il obtint des applaudissemens ; mais, si l'on compare ses premiers essais dans ce rôle avec la perfection qu'il y a déployée depuis, on trouve entre les deux manières la différence d'une ébauche à un tableau. Apparemment, ce personnage est plus difficile que celui d'Oreste, car, dans ce dernier, Talma parut avoir fait tout-à-coup des pas de géant ; et ce n'est que beaucoup plus tard que les connaisseurs, encore remplis du souvenir de Lekain, accordèrent leurs suffrages à son successeur, représentant, avec une inconcevable illusion, le digne fils d'Agrippine. Alors Talma avait entièrement triomphé de cette sorte de léthargie qui dura quelques années, et dont il ne sortait que rarement par des inspirations inattendues. Sa voix, long-temps caverneuse, avait repris son timbre et son éclat, en acquérant une grande variété d'inflexions. Alors cette voix, si belle dans le médium, produisait des éclats admirables dans les momens d'agitation extrême, et n'avait pas, comme

celle de Larive, un peu trop fortement timbrée, le défaut d'une vibration qui offensait les oreilles. Le nom de Larive me fournit une comparaison curieuse : Larive, à l'une de ses rentrées, après une assez longue absence, reparut dans le rôle d'OEdipe ; il était revêtu des plus magnifiques habits ; toute sa personne paraissait radieuse, les applaudissemens publics l'avaient électrisé, son jeu eut un éclat, une verve, une énergie extraordinaire, il excita l'enthousiasme général ; jeune encore, je partageai ce sentiment. Plus tard, au moment de la maturité de son talent, Talma me dessilla les yeux, en m'apprenant, dès la première scène, par la couleur sombre de ses vêtemens, par son extérieur, par ses regards, par les nuages qui couvraient son front, que le jeu de Larive, tant admiré, avait été un contre-sens perpétuel. Talma poussait la fureur tragique jusqu'où elle peut aller, et développait, sans jamais laisser voir les traces de l'effort, toutes les ressources de l'art pour peindre avec vérité l'ame, le caractère, les malheurs et les fatalités d'OEdipe.

Avant les débuts de Talma, Saint-Prix, acteur doué des plus beaux dons extérieurs, appelé à une brillante réputation, s'il avait eu une ame plus ardente, mais souvent médiocre par engourdissement, se réveilla soudain dans le *Mahomet II* de Lanoue et dans le *Manlius* de Lafosse. Il fit courir tout Paris. Il méritait ces deux bonnes fortunes. Mais quelle métamorphose lorsque Talma, mûri par la méditation, formé par l'expérience, nourri de toutes les idées d'un temps de révolution, où la liberté était sans cesse aux prises avec ceux qui voulaient l'étouffer au berceau, nous fit voir dans Manlius, le conspirateur animé d'une haine profonde

contre le patriciat ; le consul, devenu populaire par orgueil et par vengeance, et l'homme généreux qui, périssant par un excès de confiance dans l'amitié, pardonne à celui qui l'a trahi, et se laisse désarmer par le repentir, comme César par l'éloquence ! Jamais, peut-être, on ne vit sur le théâtre un acteur si achevé que Talma, sous la toge de Manlius. Il fut toujours admirable dans ce rôle, où quelquefois il se surpassait par des choses inattendues de lui-même et de ceux qui l'y avaient vu vingt fois. Manlius me rappelle la supériorité de Talma, soit dans le Brutus de la Mort de César, soit dans le personnage de Titus ; quelle énergie, quelle fierté républicaine il déployait dans le premier de ces deux rôles ! que de larmes il faisait couler dans le second, en invoquant, pour prix de ses remords, un regard de son père, au moment de marcher au supplice ! N'oublions pas de faire ici une remarque assez curieuse : à l'époque où Talma contractait des défauts de diction, en s'élevant aux grandes proportions du talent supérieur, il eut un débit enchanteur dans le personnage de Delmance, de la tragédie de *Fénélon*, par Chénier.

Après tant de triomphes accumulés, Talma parut être à son apogée ; il resta stationnaire pendant un certain temps ; mais depuis quelques années il a fait de profondes découvertes dans son art, et il est devenu, pour ainsi dire, un nouvel homme. Le secret de cette heureuse rénovation mérite d'être expliqué à nos lecteurs.

Plus Talma méditait sur son art, plus il se pénétrait de cette vérité que nos personnages tragiques ne sont point assez vrais, et que cette faute était sans cesse

aggravée par l'ignorance et l'ambition des acteurs. Il sentait que l'on donnait aux Grecs et aux Romains une emphase espagnole tout-à-fait en opposition avec leur caractère ; que le désir de faire ressortir la beauté des vers détruisait toute illusion au détriment du poëte et au déplaisir des spectateurs ; qu'il résultait quelquefois de cette méthode, non-seulement de l'ennui, mais un manque total de vérité. Prenez, disait-il, Corneille pour exemple ; déclamez ses admirables vers avec toute la pompe des matamores tragiques ; ils vous fatigueront et vous laisseront de glace ; récitez-les avec une noble simplicité, du milieu de laquelle vous ferez sortir avec leur accent ces traits sublimes qui sont le cachet d'une grande ame, le spectateur oubliera qu'il est au théâtre ; il croira voir les personnages au lieu des acteurs, et, ravi d'une admiration qui lui arrachera des larmes, il remportera une émotion profonde. On ne saurait croire, ajoutait-il, combien Corneille gagnerait à être joué d'une manière naturelle ; combien son excellent dialogue y acquerrait de prix, et surtout combien les défauts qu'il avait empruntés à Lucain et à Sénèque seraient adoucis à la représentation. Suivant Talma, Voltaire avait aussi grand besoin de ce secours d'une déclamation naturelle. Si dans ses tragédies le poëte paraît souvent à la place des personnages, ce défaut vient des acteurs qui débitent, comme des sentences à effet, des choses qu'il a puisées dans la situation et dans le caractère de ses héros. Ces réflexions appliquées à Racine lui-même, auquel la déclamation théâtrale prête des vices et ôte des qualités, conduisirent notre Roscius à la résolution de ne plus admettre un seul mensonge dans son débit et dans son jeu, et de nous

montrer enfin l'homme dans les princes et dans les héros.

Talma pratiquait dès long-temps ces maximes, comme le prouvait sa manière de jouer le rôle de Cinna ; mais quels progrès il nous fit voir en servant d'interprète à Auguste ! Il n'y avait plus de Talma sous nos yeux, on ne voyait que ce maître du monde qui, au rapport de Suétone, unissait la simplicité des manières, dans l'intérieur de son palais, à ce qu'exigeaient au-dehors les convenances du rang qu'il avait pris et l'habitude de gouverner ses paroles dans le sénat et devant le peuple. La réforme adoptée par Talma fut encore plus marquée lorsqu'il entreprit de représenter Joad. Au lieu de vouloir donner la pompe de Corneille aux vers de Racine, il leur laissait leur beauté naturelle et ne détruisait pas le charme qui l'accompagne. Comme son accent était religieux en paraissant sur la scène! Comme son zèle pressait Abner de prendre la défense du dieu et du culte de David! Comme il était ardent de fanatisme et d'intolérance avec Mathan, son odieux rival! quelle tendresse dans ses paroles au jeune prince qui va monter sur le trône! il semblait avoir emprunté les entrailles de ce Brisard si pathétique et dont il n'avait pu voir comme nous que les derniers éclairs! quel ton d'inspiré dans les prophéties! quel ravissement de cœur et d'esprit! quelle ivresse de joie en face de Jérusalem renaissante! quelle illusion de douleur à l'aspect de ses nouveaux malheurs qu'il voyait à travers les voiles de l'avenir, comme si la vérité présente eût bouleversé son cœur! quelle colère contre la coupable fille de Jésabel! Talma jouait ce rôle de bonne foi comme Racine l'avait composé; l'effet qu'il y produisait, emprunté au génie du poëte, était en même temps une leçon pour

les acteurs et pour les écrivains, et apprenait aux uns et aux autres comment on tire du cœur de l'homme une leçon morale sur le théâtre. La déclamation et le jeu de Talma dans Joad méritent de servir à jamais de modèle. Quelle carrière que celle de notre grand tragédien ! Comment pourrait-on refuser une admiration profonde à un homme qui a rempli avec tant de gloire les rôles de Séide, d'Arsace, d'Oreste, de Ninias, de Vendôme, d'Hamlet, de Manlius, d'Auguste, de Joad, de Nicomède, jusqu'à ceux d'Agamemnon, de Marius, de Capello, de Régulus, du jeune Marigny et du grand-maître des Templiers !

L'éloge de Talma semble achevé, quand on a prononcé tous ces noms, et cependant il faut encore retracer d'autres prodiges de ce talent supérieur. Qui de nous ne se souvient de l'avoir vu, il y a deux ans, avec l'air, les yeux, la démarche et toute la grâce des formes juvéniles d'un dieu ou d'un guerrier de la Grèce, dans l'Oreste de la Clytemnestre de M. Soumet ? Ce front si souvent terrible et sombre s'était éclairci comme un horizon dégagé des nuages qui en cachaient la sérénité. David semblait avoir emprunté à Phidias son Léonidas aux Thermopyles ; Talma voulut reproduire sur la scène le larcin du génie. Sa figure antique, son vêtement fidèle aux traditions, son attitude, ses regards vers le ciel, l'héroïsme tranquille qui paraissait dans toute sa personne, produisirent une illusion qu'aucun acteur français n'avait faite avant lui dans aucun rôle. Talma ne tarda point à renouveler le même prodige, en représentant le Sylla ou plutôt le Napoléon de M. Jouy, que tout Paris s'est empressé d'applaudir pendant quatre-vingts représentations, où le théâtre fut toujours assiégé

par une foule qui ne pouvait se lasser de voir une si étonnante métamorphose, une imitation si parfaite dans deux genres si différens. Passer du dictateur Sylla environné d'une foule de rois ses cliens, j'ai presque dit ses sujets, déposant insolemment le pouvoir souverain au milieu de Rome muette de terreur, au personnage de Charles VI, vieux, accablé d'infirmités, réduit quelquefois aux besoins de l'indigence ; ne retrouvant la raison par intervalles que pour verser des larmes de sang sur les malheurs de la France, ne fût qu'un jeu pour le talent de Talma. Non-seulement il était impossible de le reconnaître sous le masque et le costume qu'il avait pris, mais encore il laissa échapper d'un cœur profondément malade des accens de douleur et de paternité qui n'étaient jamais sortis de lui jusqu'à cette époque; il fit couler des larmes de tous les yeux, en même temps qu'il ravit tous les suffrages par la perfection de la vérité. Chacun se disait : J'ai vu Charles VI tel qu'il devait être, lorsque courbé sous le poids de l'infortune, il excitait la pitié du pauvre peuple qui n'accusait de ses peines que la maladie du monarque.

AMITIÉ DE NAPOLÉON POUR TALMA.

Le général Bonaparte avait vu Talma avant son départ pour l'Égypte, et l'avait traité dès-lors avec beaucoup de distinction, bien qu'il ne soit pas exact de dire, comme on l'a répété dans une infinité de notes biographiques, que leur liaison allât jusqu'à la familiarité. A son retour, il suivit ses représentations avec la plus grande assiduité.

Dans la rapidité de ce travail, et pour satisfaire à une juste impatience du public, nous croyons ne pouvoir mieux faire que de nous aider ici des renseignemens qui ont été recueillis par un ami particulier du grand acteur, et publiés loin de la France avec un succès bien mérité.

Cet homme, dont la merveilleuse élévation, d'immenses triomphes et d'éclatans revers doivent agrandir un jour le domaine de la tragédie, appela chez lui Talma, eut avec cet acteur de fréquens entretiens, exprima la vive admiration qu'il avait conçue pour son talent, et ne tarda pas à l'admettre à une honorable intimité. Bientôt s'établit entre ces deux hommes, destinés par la nature à représenter sur des théâtres, dont la plus grande différence, aux yeux du philosophe, est dans leurs dimensions, une sympathie dont le résultat fut, jusqu'aux derniers instans du règne de Napoléon, une sorte de réaction continuelle du personnage idéal sur le personnage réel, et du personnage réel sur le personnage idéal. Ainsi, quoiqu'il ne soit point exact de dire que Napoléon ait pris des leçons de Talma, il est certain que, par l'habitude de voir et d'entendre ce grand acteur, il avait adopté plusieurs de ses manières, de ses gestes, de ses attitudes, et même des inflexions de sa voix, ainsi qu'il est souvent arrivé à Talma d'étudier profondément Napoléon, et d'appliquer le résultat de ses observations à ceux de ses rôles qui étaient en analogie avec ce modèle, et dans lesquels il avoue que la pensée de Napoléon lui est toujours présente.

A l'époque où le premier consul fut proclamé empereur, Talma avait cru devoir mettre, de lui-même, un terme à l'ancienne familiarité qui avait régné jusque-là

entre eux, et cesser de paraître aux Tuileries ; mais Napoléon ne tarda point à s'apercevoir de son absence, et lui fit dire par un chambellan, qu'il aurait désormais, tous les jours, ses entrées au palais à l'heure du déjeuner. C'était pendant ce repas, et à sa suite, que s'établissaient entre eux ces conversations qui duraient quelquefois des heures entières, et auxquelles Napoléon paraissait attacher le plus vif intérêt. L'une d'elles eut lieu à Saint-Cloud, le matin même du jour où toutes les autorités vinrent complimenter le premier consul sur son élévation à l'empire. Il parlait alors, depuis une heure, avec Talma, sur l'art de la tragédie ; à tout instant on venait lui annoncer l'arrivée de nouvelles députations, et comme Talma, craignant d'être importun, témoignait le désir de se retirer : « Non, non, disait Napoléon, restez ; » puis s'adressant au chambellan de service : « C'est bien ; qu'elles attendent dans la salle du Trône ; continuons ; » et il poursuivait la conversation, comme s'il se fût agi pour lui du moindre des intérêts. Ce jour-là même Bonaparte discutait, avec la supériorité ordinaire de son jugement, le jeu de Talma dans le rôle de *Néron* (*Britannicus*), et n'en paraissait pas entièrement satisfait : « Je voudrais, disait-il, reconnaître davantage dans votre jeu, le combat d'une mauvaise nature, avec une bonne éducation ; je désirerais aussi que vous fissiez moins de gestes ; ces natures-là ne se répandent pas en dehors ; elles sont plus concentrées. D'ailleurs je ne puis trop louer les formes simples et naturelles auxquelles vous avez ramené la tragédie ; en effet, lorsque les personnes constituées en dignité, soit qu'elles doivent leur élévation à la naissance ou aux talens, sont agitées par les passions ou livrées à des pensées graves,

elles parlent sans doute de plus haut ; mais leur langage ne doit être ni moins vrai ni moins naturel. » Au même instant, et toujours préoccupé de l'idée qui dans les moindres actes dominait toute sa vie, il s'interrompait lui-même pour dire : « Par exemple en ce moment, nous parlons comme on parle dans la conversation, eh bien! nous faisons de l'histoire. »

Toutes les remarques de Napoléon, sur le rôle de Néron et sur le jeu de Talma dans ce rôle, quoique décelant une pensée et des aperçus aussi ingénieux que profonds, ne nous paraissent pas également justes ; quand Néron qui n'était pas moins impétueux que cruel se livre à sa fureur, il est évident que son caractère, et par conséquent le jeu de l'acteur, ne doit pas être concentré. L'ame de ce monstre naissant, passant violemment d'un état à un autre, doit offrir le spectacle des résolutions et des sentimens les plus opposés, parce que le propre des passions est de se contredire. Au reste, c'est ce qu'a parfaitement senti Talma, qui, par son admirable jeu dans ce rôle auquel, depuis vingt ans, il avait donné tous les jours des perfectionnemens nouveaux, et dont, même entre ses mains, on ne le croyait plus susceptible, justifie entièrement notre remarque. Tacite et Racine n'ont rien imaginé de plus profond et de plus tragique ; et dans la manière unique dont il a constamment conçu et exprimé les intentions de l'historien et du poëte, le grand acteur marche toujours leur égal. Un événement politique d'une haute importance a dû sa naissance à l'une des conversations dont nous parlons ici : c'est la mesure qui a rendu aux juifs un état civil en France. La tragédie d'Esther avait été représentée à la cour, dans les premiers jours de juillet 1806. Le lendemain, Talma

parut, comme de coutume, au déjeuner de l'Empereur, auquel assistait M. de Champagny, alors ministre de l'intérieur. La conversation s'établit sur la représentation de la veille : « C'était un pauvre roi que cet Assuérus, » dit Napoléon à Talma ; et se tournant presqu'au même instant vers le ministre de l'intérieur : « Que sont aujourd'hui ces juifs ? quelle est leur existence ? faites-moi un rapport sur eux. » Le rapport fut fait, et quinze jours environ après cette conversation, le gouvernement convoqua, le 26 juillet 1806, la première assemblée des notables d'entre les juifs, dont le but était de fixer le sort de cette nation et de lui donner en France une existence légale.

A la suite d'une représentation de la *Mort de Pompée*, où Talma jouait le rôle de *César*, Napoléon lui adressa, sur la manière dont il entendait ce rôle, des réflexions critiques d'une justesse admirable, et qu'un acteur aussi profondément versé que Talma dans la connaissance de son art, ne pouvait manquer de mettre à profit.

« En débitant, disait Napoléon, cette longue tirade contre les rois, dans laquelle se trouve ce vers :

« Pour moi qui tiens le trône égal à l'infamie, »

César ne pense pas un mot de ce qu'il dit : il ne parle ainsi que parce qu'il a derrière lui ses Romains, auxquels il est de son intérêt de persuader qu'il a le trône en horreur ; mais il est loin d'être convaincu que ce trône, qui est déjà l'objet de tous ses vœux, soit une chose méprisable. Il importe de ne pas le faire parler en homme convaincu ; et c'est ce qui doit être soigneusement indiqué par l'acteur.

Ces aperçus, aussi neufs que profonds, furent par-

faitement saisis par Talma, qui en fit une étude particulière; et, à la première représentation du même ouvrage qui eut lieu à Fontainebleau, il entra avec une si étonnante vérité dans les intentions de Napoléon, que ce prince, jaloux de tous les genres de supériorité et de triomphe, et dont il est d'ailleurs vraisemblable que l'amour-propre était flatté d'avoir fourni des inspirations à Talma, manifesta son enthousiasme, et déclara que, « pour la première fois, il avait vu *César*. »

» Napoléon ajouta dans une autre conversation : «Talma, vous venez souvent le matin chez moi ; ce sont des princesses à qui on a ravi leur amant, des princes qui ont perdu leurs États, d'anciens rois à qui la guerre a enlevé le rang suprême ; de grands généraux qui espèrent ou demandent des couronnes. Il y a autour de moi des ambitions déçues, des rivalités ardentes, des catastrophes, des douleurs cachées au fond du cœur, des afflictions qui éclatent au-dehors. Certes voilà bien la tragédie ; mon palais en est plein ; et moi-même je suis assurément le plus tragique des personnages du temps. Eh bien ! nous voyez-vous lever les bras en l'air, étudier nos gestes, prendre des attitudes, affecter des airs de grandeur? Nous entendez-vous pousser des cris? Non sans doute, nous parlons naturellement comme chacun parle quand il est inspiré par un intérêt ou une passion. Ainsi faisaient avant moi les personnages qui ont occupé la scène du monde et joué aussi des tragédies sur le trône. Voilà des exemples à méditer. »

Lorsqu'en septembre 1808, les empereurs de France et de Russie durent se réunir à Erfurt, Talma ayant exprimé à Napoléon le plus vif désir de faire ce voyage et d'y jouer ses rôles favoris, le prince y consentit

avec plaisir, en disant à Talma : « Vous aurez là un beau parterre de rois. » Aussitôt fut donné l'ordre de faire partir tous les premiers sujets de la tragédie. Arrivé à Erfurt, Talma y devint, de la part de Napoléon, l'objet de la bienveillance la plus recherchée. Il était admis à toutes les heures auprès de l'Empereur, et fixait ainsi sur lui les regards des courtisans français et étrangers. Napoléon et Alexandre ayant été visiter le champ de bataille d'Iéna, où une grande fête militaire était préparée, les acteurs français eurent ordre de se rendre à Weymar, plus rapproché qu'Erfurt du champ de bataille. L'étrange choix, fait par Napoléon, de la pièce qui devait être représentée le même soir, causa aux rois un vif sentiment de surprise et d'embarras : c'était *la Mort de César*, dont presque chaque vers était, dans la circonstance présente, une application directe à la situation de Napoléon et à celle des rois et des princes confédérés, dont il était le protecteur. Nous ne citerons pas ceux des vers de cette tragédie qui donnaient lieu à de continuelles allusions, il faudrait citer la moitié de la pièce; mais nous engageons nos lecteurs à relire la tragédie après avoir lu notre récit ; et, quoique douze années nous séparent déjà de cette époque, nous pensons qu'aucun souvenir ne peut les intéresser plus vivement. Il paraît que cette bizarrerie amusait beaucoup Napoléon qui, voyant en lui César au milieu des conjurés, semblait défier la haine des rois, et considérait attentivement les traits et jusqu'aux moindres mouvemens de ces maîtres du monde, asservis à son pouvoir, et n'attendant qu'un instant favorable pour s'en affranchir : instant que lui seul, sur la terre, pouvait faire naître. Jamais représentation ne produisit un effet plus extraor-

dinaire; la contrainte qu'éprouvaient les spectateurs était telle qu'aucun d'eux, dans la crainte de paraître penser à une application, n'osait jeter les yeux sur son voisin. Le rôle de *Brutus*, créé par Talma en 1792 et 93, et qu'il n'a cessé d'étudier depuis, est un de ceux où il semble s'élever au-dessus de lui-même ; il y développe une connaissance si profonde de l'antiquité ; une telle bonté de cœur unie à un stoïcisme si inflexible ; une simplicité tellement inconnue jusqu'à lui, qu'il est impossible de ne pas reconnaître qu'il n'y a qu'un homme nourri, en quelque sorte, dans les guerres civiles, et qui en a profondément étudié et conçu les effets, qui puisse les transmettre à la scène avec une vérité si frappante et si terrible. On sait que ce fut à Erfurt, et dans une représentation d'*Œdipe*, qu'à ce vers prononcé par *Philoctète* :

« L'amitié d'un grand homme est un bienfait des dieux, »

l'empereur de Russie, assis sur un fauteuil à la droite de Napoléon, se baissa vers ce prince, et lui dit du ton le plus pénétré : « Voilà un vers qui a été fait pour moi. » A l'époque du premier rétablissement des Bourbons, Talma fut favorablement accueilli par le Roi, qui sut apprécier le mérite de ce grand tragédien. Pendant son séjour à l'île d'Elbe, Bonaparte, convaincu qu'appartenant dès-lors à l'histoire, il devait connaître de quelle manière les divers partis s'exprimaient déjà sur son compte, avait lu attentivement tout ce qui avait été imprimé sur lui pendant son absence, sans en excepter ces libelles, toujours vendus au pouvoir, quel qu'il soit, et pour qui le malheur ne fut jamais une chose sacrée. « Eh bien ! » dit-il à Talma, lorsque celui-ci se présenta devant lui, « on dit donc que j'ai pris de vos leçons ? —

Au reste, » ajouta-t-il en souriant, et avec ce ton aimable et séduisant qu'il savait si bien prendre, quand il voulait se donner la peine de plaire : « si Talma a été mon maître, c'est une preuve que j'ai bien rempli mon rôle; » puis changeant de conversation : « Eh bien! Louis XVIII vous a bien reçu; il vous a bien jugé; vous devez avoir été flatté de son suffrage; c'est un homme d'esprit qui doit s'y connaître; il a vu Lekain. »

ENTHOUSIASME DE MADAME DE STAEL POUR LE TALENT DE TALMA.

Nous avons interverti pour un moment l'ordre des faits, afin de placer dans un même chapitre les anecdotes qui ont rapport à l'affection que Napoléon témoignait à Talma. Retournons à l'époque de 1809, et laissons parler, sur le sujet que nous traitons, l'écrivain qui a consacré, dans le livre de l'*Allemagne*, de si belles pages à l'analyse du talent de notre tragédien.

Au mois de juillet 1809, madame de Staël qui était exilée à Coppet, obtint par l'intercession de la reine de Hollande (madame la duchesse de Saint-Leu) l'autorisation de se rendre à Lyon pour assister aux représentations de Talma. Voici en quels termes l'auteur de *Corinne* exprimait son admiration pour notre premier tragique. On remarquera dans les deux lettres que nous allons reproduire, cette profondeur d'observations et cette vérité d'aperçus, par lesquels madame de Staël s'est placée depuis long-temps au nombre des écrivains qui font beaucoup sentir et beaucoup penser.

Ces deux lettres sont inédites.

Lyon, 4 juillet 1809.

Ne craignez point que je sois comme madame *Mylord*, que je mette la couronne sur votre tête au moment le plus pathétique *; mais comme je ne puis vous comparer qu'à vous-même, il faut que je vous dise, Talma, qu'hier vous avez surpassé la perfection, l'imagination même. Il y a dans cette pièce, toute défectueuse qu'elle est, un débris de tragédie plus forte que la nôtre, et votre talent m'est apparu dans ce rôle d'*Hamlet*, comme le génie de *Shakspeare*, mais sans ses inégalités, sans ses gestes familiers devenus tout-à-coup ce qu'il y a de plus noble sur la terre. Cette profondeur de nature, ces questions sur notre destinée à tous, en présence de cette foule qui mourra et qui semblait vous écouter comme l'oracle du sort; cette apparition du spectre, plus terrible dans vos regards que sous la forme la plus redoutable; cette profonde mélancolie, cette voix, ces regards qui décèlent des sentimens, un caractère au-dessus de toutes les proportions humaines, c'est admirable, trois fois admirable, et mon amitié pour vous n'entre pour rien dans cette émotion, la plus profonde que les arts m'aient fait ressentir depuis que je vis. Je vous aime dans la chambre, dans les rôles où vous êtes encore votre pareil : mais dans ce rôle d'*Hamlet*, vous m'inspirez un tel enthousiasme, que ce n'était plus vous, que ce n'était plus moi; c'était une poésie de regards, d'accens, de gestes, à laquelle aucun écrivain ne s'est encore élevé. Adieu, pardonnez-moi de vous écrire, quand je vous attends ce matin à une heure, et ce soir à huit : mais si les convenances sociales ne devaient pas tout arrêter, je ne sais pas, hier, si je ne me serais pas fait fière d'aller moi-même vous donner cette couronne due à un

* Madame Mylord était une actrice de Lyon, assez distinguée : elle plaça sur la tête de Talma une couronne que le public de Lyon lui avait jetée pendant la représentation d'*Hamlet*.

tel talent, plus qu'à tout autre; car ce n'est pas un acteur que vous êtes; c'est un homme qui élève la nature humaine, en nous donnant une idée nouvelle. Adieu, à une heure. Ne me répondez pas, mais aimez-moi pour mon admiration.

8 juillet 1809.

Vous êtes parti hier, mon cher Oreste, et vous avez vu combien cette séparation m'a fait de peine. Ce sentiment ne me quittera pas de long-temps; car l'admiration que vous m'inspirez ne peut s'effacer. Vous êtes, dans votre carrière, unique au monde, et nul, avant vous, n'avait atteint ce degré de perfection où l'art se combine avec l'inspiration, la réflexion avec l'involontaire, le génie avec la raison. Vous m'avez fait un mal, celui de me faire sentir plus amèrement mon exil et la puissance de l'Empereur qui, indépendamment de cette petite Europe, est maître du domaine de l'imagination. A peine étiez-vous parti, que le sénateur Rœderer est entré chez moi, venant d'Espagne pour aller à Strasbourg. Nous avons causé trois heures, et nous avons souvent mêlé votre nom à tous les intérêts de ce monde. Il était dimanche à *Hamlet* et vous l'avez ravi. Nous avons disputé sur le mérite de la pièce en elle-même; il m'a paru très-orthodoxe, et il prétend que Napoléon l'est aussi. Je lui ai développé mon idée sur votre jeu, sur cette réunion étonnante de la régularité française et de l'énergie étrangère; il a prétendu qu'il y avait des pièces classiques françaises où vous n'excelliez pas encore; et quand j'ai demandé lesquelles, il n'a pu m'en nommer. Mais il faut qu'à Paris vous jouiez *Tancrède* et *Orosmane* à ravir; vous le pouvez, si vous le voulez : il faut prendre ces deux rôles dans le naturel. Ils en sont tous les deux susceptibles, et comme on est accoutumé à une sorte d'étiquette dans la manière de les jouer, la vérité profonde en fera de nouveaux rôles; mais je ne devrais pas m'aviser de vous dire ce que vous savez mille fois mieux que moi. Il est vrai, pourtant, que je mets à votre

réputation un intérêt personnel. Il faut que vous écriviez; il faut que vous soyez aussi maître de la pensée que du sentiment; vous le pouvez, si vous le voulez. J'ai vu madame Talma après votre dernière visite. Sa grâce, pour moi, m'a profondément touchée; dites-le lui je vous prie. C'est une personne digne de vous, et je crois beaucoup louer en disant cela. Quand vous reverrai-je tous les deux? Ah! cette question me serre le cœur, et je ne peux me la faire sans une émotion douloureuse. *God bless you, and me also.* Je vais écrire sur l'art dramatique, et la moitié de mes idées me viendront de vous. Adrien de Montmorency, qui est le souverain juge de tout ce qui tient au bon goût et à la noblesse des manières, dit que madame Talma et vous, vous êtes parfaits aussi dans ce genre. Toute ma société vous est attachée à tous les deux. On raconte mes hymnes sur votre talent par la ville, et Camille (Jordan) m'en a raconté à moi-même que j'ai trouvés pindariques, mais je ne suis pas *Corinne* pour rien, et il me faut pardonner l'expression de ce que j'éprouve. Le directeur du spectacle est venu me voir, après votre départ, pour me parler de vous. Je lui ai su gré de si bien s'adresser. Sa conversation était comique, mais je n'étais pas en train de rire, et j'ai laissé passer tout ce qu'il a bien voulu me dire pour me donner bonne opinion de lui. Ainsi chacun s'agite pour réussir; il n'y a que le génie qui triomphe presque à son insu. Ainsi vous êtes. Adieu, écrivez-moi quelques lignes sur votre santé, vos succès, et la probabilité de vous revoir. Mon adresse est à *Coppet* (Suisse.) Adieu, adieu; mille tendres complimens à madame Talma.

P. S. Je pars dans une heure; les *Templiers* sont traduits en espagnol et se jouent à Madrid.

DES AUTEURS CONTEMPORAINS DONT TALMA A REPRÉSENTÉ LES OUVRAGES.

Tous les jeunes auteurs eurent des obligations à Talma en débutant dans la carrière du théâtre. Non-seulement il encourageait leur timidité quand il avait démêlé leur mérite, mais après les avoir protégés contre l'insouciance, la paresse ou l'orgueil, il les éclairait sur leurs propres compositions. Plus d'une fois les judicieux conseils de l'acteur ont amélioré un ouvrage, ou du moins en ont fait disparaître les plus graves défauts. Plein de chaleur et de verve dans ses conversations sur l'art dramatique, il trouvait d'inspiration les sentimens que l'auteur aurait dû développer, et plus d'une fois celui-ci n'eut d'autres soins à prendre que de soumettre à la césure et à la rime le dialogue que Talma venait d'improviser. Heureux le poëte s'il en eût reproduit toute la chaleur naïve, toute l'éloquence passionnée!

MM. Arnault, Ducis, Chénier, Legouvé, Lemercier, Raynouard et quelques autres, ont consigné dans les préfaces de leurs tragédies le souvenir des nombreux services que Talma leur avait rendus dans le cabinet avant de les faire triompher au théâtre. L'auteur de *Richard III* a récemment attesté encore, dans le discours préliminaire de cet ouvrage, l'influence du comédien sur le succès de la pièce. Talma seul peut-être pouvait montrer à des spectateurs, toujours empressés de chercher le côté ridicule des images, un roi bossu, et qui ne portait que du bras gauche le sceptre de fer de la tyrannie.

Ducis aimait Talma dans la vie privée comme au

théâtre : vingt passages de ses poésies sont empreints de ce sentiment affectueux ; nous citerons celui-ci entre plusieurs autres :

> Mais il faut que votre cœur tremble,
> Quand pour vous j'ai su fondre ensemble
> Garrick et Lekain dans Talma ?
> Le voici, marchant sur leurs traces.
> Est-ce un de ces Grecs que les Grâces
> Et l'Amour ont voulu former ?
> Est-ce Manlius ? est-ce Oreste ?
> D'un éclair tragique et funeste
> Son regard vient de s'allumer.
> Mères, vous fuyez en alarmes.
> Gertrude, montre-lui tes larmes ;
> Ton Hamlet est prêt à frapper.....
> Un soin plus doux va l'occuper ;
> Est-ce lui, tableau plein de charmes !
> Qui, de ses prés, dans un enclos
> Que ceint l'Hière de ses flots,
> Fait voler avec ses faneuses,
> Au bruit de leurs chansons joyeuses,
> Et la richesse et les couleurs ?
> Est-ce bien ce Macbeth horrible
> Ou cet Othello si terrible,
> Qui se perd dans l'herbe et les fleurs !
> Heureux qui dans ton art immense,
> Comme toi, Talma, des remords,
> De l'amour et de ses transports,
> Peut passer aux jeux de l'enfance ;
> Qui, de Paris idolâtré,
> Mais de son village adoré,
> Y court retrouver sous ses hêtres,
> L'amitié, les fleurs, les zéphyrs,
> Et dans le choix de ses loisirs
> La douceur de ses goûts champêtres !....

TALMA CONSIDÉRÉ COMME ÉCRIVAIN.

La prédiction faite par madame de Staël, que le grand acteur deviendrait habile écrivain, s'il consacrait à l'étude quelques-uns des loisirs que lui laissait le théâtre, s'est accomplie en 1825. Les éditeurs des *Mémoires dramatiques* eurent alors l'heureuse idée de charger Talma de publier les Mémoires de Lekain; les connaisseurs les plus difficiles sur l'art d'écrire ont été frappés du mérite éminent qui recommande ses Réflexions sur l'art théâtral. Déjà nous avons emprunté plusieurs passages à ce judicieux examen critique. Laissons encore parler Talma. Avertissons seulement le lecteur que souvent c'est de lui-même qu'il nous entretient, et que ce sont ses propres impressions qu'il analyse en nous parlant de Lekain.

« L'expérience lui avait appris, dit-il, que toutes les combinaisons niaises de la médiocrité, toutes ces oppositions de sons, tous ces cris pouvaient procurer beaucoup d'applaudissemens et de bravos, mais nulle réputation. Tandis que dans une salle, les amateurs des vociférations se persuadent que leur ame est émue, quand leurs oreilles ne sont que déchirées, et qu'ils applaudissent à outrance, il est un certain nombre d'artistes, de connaisseurs, de gens instruits, qui ne sont sensibles qu'à ce qui est vrai et conforme à la nature; ces personnes-là ne font pas beaucoup de bruit, mais font les réputations. Le Kain se défendit donc de cet amour des applaudissemens qui tourmente la plupart des acteurs, et les font souvent s'égarer; il ne voulut plaire qu'à la partie saine du public. Il rejeta tout ce charlatanisme du métier, et

pour produire un véritable effet, il ne visa point aux effets ; aussi fut-il peut-être un des acteurs les moins applaudis de son temps, surtout dans la dernière partie de sa carrière, mais il fut le plus admiré, et rendit plus familière la tragédie, sans lui ôter ses majestueuses proportions. Il sut mettre une juste économie dans ses mouvemens et dans ses gestes ; il regardait cette partie de l'art comme une chose essentielle, car les gestes sont aussi un langage ; mais leur multiplicité ôte la noblesse du maintien, et tandis que les autres acteurs n'étaient que des rois de théâtre, en lui la dignité paraissait être non le produit d'un effort, mais le simple effet de l'habitude ; il ne se haussait point, et n'enflait point sa voix pour commander ou donner un ordre. Il savait que l'homme puissant n'a pas besoin d'efforts pour se faire obéir, et qu'au rang où il est, toutes ses paroles ont du poids, et tous ses mouvemens de l'autorité.

» Lekain déployait une suprême intelligence dans les divers mouvemens de son débit, qu'il rendait plus ou moins rapide, plus ou moins lent, selon la situation du personnage, et qu'il entrecoupait souvent de silences étudiés.

» Il est en effet de certaines circonstances où l'on a besoin de se recueillir avant de confier à la parole ce que l'ame éprouve, ou ce que l'intelligence calcule. Il faut donc que l'acteur, dans ce cas, ait l'air de penser, avant que de parler ; que par des repos il paraisse prendre le temps de méditer ce qu'il va dire ; mais il faut aussi que sa physionomie supplée à ces suspensions de la parole, que son attitude, ses traits indiquent que pendant ces momens de silence son ame est fortement préoccupée ; sans cela, ces intervalles dans le débit ne

seraient que des lacunes froides qu'on attribuerait moins à une opération de la pensée, qu'à une distraction de la mémoire.

» Il est aussi des situations où un être vivement ému sent avec trop d'énergie pour attendre la lente combinaison des mots ; le sentiment dont il est oppressé, avant que sa voix ait pu l'exprimer, s'échappe soudainement par l'action muette. Le geste, l'attitude, le regard doivent donc alors précéder les paroles, comme l'éclair précède la foudre. Ce moyen ajoute singulièrement à l'expression, en ce qu'il décèle une ame si profondément pénétrée, qu'impatiente de se manifester, elle a choisi les signes les plus rapides.

» Ces artifices constituent ce qu'on appelle proprement le jeu muet, partie si essentielle de l'art théâtral, et qu'il est si difficile d'atteindre, de posséder, de bien régler ; c'est par lui que l'acteur donne à son débit un air de naturel et de vérité, en lui ôtant toute apparence d'une chose apprise et récitée. »

Talma ajoute un peu plus loin :

« Quelques années avant sa mort, Lekain essuya une longue maladie, et c'est à elle qu'il dut le parfait développement et toute la maturité de son talent. Ceci peut paraître étrange, mais n'en est pas moins exactement vrai. Il est des crises violentes, de certains désordres dans l'économie animale, qui souvent exaltent le système nerveux, et donnent à l'imagination une inconcevable activité : le corps est souffrant et l'esprit est lucide. On a vu des malades étonner par la vivacité de leurs idées, et d'autres en qui la mémoire, reprenant une activité nouvelle, leur rappelait des circonstances, des événemens complètement oubliés ; d'autres enfin avoir une sorte de prévision de

l'avenir ; et ce n'est peut-être pas sans raison que Ché-
nier a dit :

> Le ciel donne aux mourans des accens prophétiques.

» En sortant de cet état, il reste toujours quelque chose de cet excès de sensibilité imprimée au système nerveux. Les émotions sont plus faciles et plus profondes, toutes nos sensations acquièrent un plus grand degré de délicatesse. Il semble que ces secousses épurent et renouvellent notre être, et c'est ce que Lekain éprouva après sa maladie. L'inaction à laquelle sa longue convalescence le contraignit, lui devint même profitable. Son repos fut encore du travail ; car le génie ne veut pas toujours de l'exercice, et, comme la mine d'or, il se forme et se perfectionne sans bruit et sans mouvement.

» Il reparut alors après une longue absence du théâtre : quel fut l'étonnement du public, qui, se préparant à l'indulgence pour un homme affaibli par la souffrance, le vit au contraire sortir de son tombeau, brillant de perfections et de clartés nouvelles ! Il avait comme revêtu une existence plus parfaite et plus pure. C'est alors que son intelligence rejeta tout ce que la raison ne peut avouer. Plus de cris, plus d'efforts de poumons, plus de ces douleurs communes, plus de ces pleurs vulgaires qui amoindrissent et dégradent le personnage. Sa voix, à la fois brisée et sonore, avait acquis je ne sais quels accens, quelles vibrations qui allaient retentir dans toutes les ames ; les larmes dont il la trempait étaient héroïques et pénétrantes. Son jeu plein, profond, pathétique, terrible, purifié de tous ces effets bruyans, et qui ne laissent point de souvenirs, poursuivait jusque dans leur sommeil même ceux qui venaient de l'entendre.

» Ce fut encore à cette dernière époque de sa vie, qu'ayant acquis plus de connaissance des passions des hommes, ayant peut-être assisté lui-même à de grandes douleurs, il sut les peindre mieux; et si, souvent pour exprimer les peines de l'ame, sa voix mélancolique et douloureuse s'échappait à travers les sanglots et les larmes, souvent aussi dans le dernier degré de la souffrance morale, sa voix altérée, couverte d'un voile, n'avait plus que des sons étouffés, pénibles, sinistres, et mal articulés; ses yeux comme stupides n'avaient plus de larmes, elles semblaient toutes retomber sur son cœur. Admirable artifice puisé dans la nature, et bien plus fait encore pour émouvoir les ames que les larmes mêmes; car dans la vie réelle, tout en plaignant l'être souffrant qui pleure, nous sentons du moins qu'il éprouve du soulagement à pleurer; mais combien plus notre pitié est-elle excitée par la vue du malheureux qui, dans l'excès d'un morne et profond désespoir, demeure sans voix pour exprimer ses souffrances, comme sans larmes pour les soulager ! Aussi cet axiome d'Horace, répété par Boileau :

Pour m'arracher des pleurs, il faut que vous pleuriez,

n'est pas toujours exactement vrai.

» Lekain fut très-passionné. Il n'aima jamais qu'avec fureur; il haïssait, dit-on, de même; et celui-là ne sera jamais qu'un médiocre acteur dont l'ame n'est pas susceptible de ressentir des passions extrêmes. Il est dans leur expression tant de nuances qu'on ne peut deviner et que l'acteur ne peut bien rendre que lorsqu'il les a éprouvées lui-même ! Riche alors des observations qu'il a faites sur sa propre nature, il se sert à lui-même

et d'étude et d'exemple ; il s'interroge sur les impressions que son ame a ressenties, sur l'expression dont ses traits se sont empreints, sur les accens dont sa voix s'est émue dans les divers accès des passions qu'il a éprouvées ; il médite ces souvenirs et en fait passer toutes les réalités dans les passions fictives qu'il est chargé de peindre. A peine oserai-je dire que moi-même, dans une circonstance de ma vie où j'éprouvai un chagrin profond, la passion du théâtre était telle en moi, qu'accablé d'une douleur bien réelle, au milieu des larmes que je versais, je fis malgré moi une observation rapide et fugitive sur l'altération de ma voix et sur une certaine vibration spasmodique qu'elle contractait dans les pleurs ; et, je le dis non sans quelque honte, je pensai machinalement à m'en servir au besoin ; et en effet, cette expérience sur moi-même m'a souvent été très-utile. »

Il est touchant de relire, au moment où nous écrivons, les réflexions par lesquelles Talma a terminé ce morceau si remarquable :

« J'ai jeté ces idées sans beaucoup d'ordre, et telles qu'elles sont venues sous ma plume. Je n'ai pu me refuser au plaisir de rendre cet hommage à la mémoire du plus grand acteur qui ait paru sur notre scène, et à répandre, chemin faisant, quelques-unes des idées que mon expérience a pu me donner sur l'art théâtral. Je n'ignore pas ce qu'elles peuvent avoir d'incomplet. Il est à regretter que Lekain lui-même nous ait laissé trop peu de chose sur cette matière ; je suis loin de croire qu'il soit en moi de suppléer à ce qu'il n'a pas fait ; mais si mes forces répondent à mon désir, et si mes occupations actives me laissent quelque loisir, j'aimerais par la suite à rassembler dans le silence et le repos les souvenirs

d'une longue expérience, et à terminer ainsi par un travail, peut-être utile pour ceux qui viendront après moi, une carrière embellie par quelques succès, et donnée tout entière à l'avancement du bel art que j'ai tant aimé ! »

MALADIE DE TALMA ; SES DERNIÈRES VOLONTÉS.

Au commencement de l'été 1826, Talma éprouva les atteintes d'une maladie qui l'avait déjà obsédé à plusieurs époques de sa vie. Cette maladie était une irritation des intestins, laquelle devait se changer en peu de mois en une oblitération complète du plus utile de ces organes, et amener enfin une catastrophe que l'art de la médecine ne pouvait éviter, ni même reculer pendant long-temps. Toutefois le malade parut se ranimer après six semaines de souffrances ; il put sortir de son lit et de sa maison ; ses amis célébrèrent sa convalescence, et lui-même recueillit avec attendrissement toutes les preuves de la sollicitude dont il avait été l'objet pendant la durée du danger qu'il avait couru. Il sut que des bulletins de son état avaient été imprimés dans des journaux, et que les spectateurs du théâtre dont il était la gloire s'informaient chaque soir, au lever du rideau, des espérances ou des craintes que son état faisait concevoir.

La sécurité des amis de Talma fut de courte durée ; il retomba bientôt dans une langueur plus alarmante que la première. Il essaya en vain l'air, la campagne et l'effet des eaux d'Enghien ; il fallut revenir à Paris mourir dans cet hôtel de la rue de Tour-des-Dames, qu'il avait fait récemment bâtir.

M. l'archevêque de Paris se présenta pour voir

Talma le 16 octobre. Il sollicita avec instance une entrevue avec le grand acteur, disant que s'il pouvait lui faire agréer les secours de son ministère, il regarderait ce jour comme le plus beau de sa vie. La famille de Talma craignit l'impression que pourrait produire sur lui cette visite inattendue. Monseigneur l'archevêque se retira en donnant à la famille, l'assurance qu'il se tiendrait prêt le jour et la nuit à se rendre aux vœux du malade. Le 17, le prélat renouvela ses instances, dans l'espoir de parvenir jusqu'au lit du mourant, dont les volontés connues ne pouvaient s'accorder avec ce désir. Son Éminence, n'ayant pu obtenir des réponses plus satisfaisantes pour son zèle ardent, manifesta l'intention de séjourner dans la maison de Talma pendant la nuit, afin d'être prêt à entendre le mourant s'il témoignait le désir de le recevoir. Suivant quelques récits, M. de Quélen, affligé des nouveaux refus qu'il essuyait, aurait fait entendre des paroles capables d'étonner beaucoup les personnes présentes à sa vive allocution. Nous rapportons ces bruits sans y ajouter la moindre foi; nous ne voudrions pas supposer que, démentant la réputation de tolérance qu'il s'est acquise depuis son épiscopat, M. de Quélen eût pu sortir un moment des bornes de la sagesse. La version accréditée dans le public est nécessairement fondée sur des renseignemens inexacts. Qui croirait, en effet, qu'un évêque aurait voulu obtenir par la menace ce qu'il n'aurait pu obtenir avec les armes de la douceur? La religion attire, persuade, touche les âmes, et ne veut pas les conquérir par la violence.

Depuis plusieurs jours, la maladie était arrivée à son dernier période, il ne restait plus d'espoir.

Enfin, le 19 octobre, à onze heures trente-cinq minutes du matin, l'illustre acteur expira sans agonie. A huit heures, il avait encore reçu la visite de MM. Jouy et Arnault; mais il était averti de son sort, et on lui avait entendu dire : « *Point de prêtres!* je demande seulement à ne pas être enterré trop tôt. Que voudrait-on de moi? me faire abjurer l'art auquel je dois mon illustration, un art que j'idolâtre! renier les quarante belles années de ma vie! séparer ma cause de celle de mes camarades, et les reconnaître infâmes...... Jamais!!!.. » Il murmurait à voix basse : « Voltaire! Voltaire! comme Voltaire! »

Sa dernière nuit a été calme jusqu'à quatre heures du matin; à cinq heures, un malaise assez fort se manifesta sur les traits du malade; il témoigna qu'il souffrait des douleurs inaccoutumées. Sa vue, très-affaiblie, et qui était depuis quelques jours l'objet de toutes ses inquiétudes, s'éteignit tout-à-fait, ce qu'il fit comprendre par un geste. Il chercha à parler aux personnes qui entouraient son lit; mais sa langue était embarrassée; sa voix se perdait de momens en momens. Sa pensée, que traduisaient les mouvemens de ses mains, était encore assurée à six heures et demie. La raison ne l'avait point abandonné, mais elle manquait à peu près d'organes pour se faire entendre. Ce fut seulement alors que sa physionomie exprima le regret. Plusieurs fois il chercha, dans la matinée, à donner des consolations à ceux des membres de sa famille qui étaient près de lui, mais sa parole était glacée, et elle ne se ranima un instant que pour laisser entendre le mot *Adieu!*

Aucune convulsion n'a précédé le dernier soupir de Talma; il s'est évanoui sans qu'aucune trace d'un com-

bat intérieur se peignit sur son visage. Quand il sentit arriver le moment, il rassembla toutes ses forces, chercha dans la nuit où il était déjà plongé les êtres qui l'accompagnaient à sa sortie du monde, et il étendit vers eux ses mains, comme pour bénir ses amis, et les remercier des soins touchans qu'ils avaient pris de lui.

Une sœur de notre grand tragédien était arrivée depuis deux jours de Londres, comme pour assister aux derniers momens de son frère : elle ne l'a vu qu'à l'instant de sa mort. L'archevêque de Paris ayant appris que cet acteur avait exprimé la volonté formelle de n'être point présenté à l'église, a cessé les instances que son zèle avait cru devoir réitérer plusieurs fois. A trois heures de l'après-midi, les traits de Talma n'avaient éprouvé aucune altération ; cette tête, que nous avons vue si belle, conservait encore la noblesse et le caractère grandiose qui en avait fait le plus beau masque tragique qui ait paru sur la scène. La maladie avait affaissé les muscles du visage, mais n'en avait point changé l'admirable disposition. De la poitrine en haut, il était encore Talma quand la mort l'a frappé.

FUNÉRAILLES DE TALMA.

Dès huit heures du matin, une foule silencieuse obstruait les avenues du domicile de Talma ; il était impossible d'y pénétrer. Le convoi s'est mis en marche à dix heures. Un riche corbillard portait le cercueil sur lequel était placée une couronne de lauriers ornée de bandelettes rouges.

M. Amédée Talma, docteur en médecine, menait le deuil.

M. Davillier, exécuteur testamentaire, conduisait les deux fils de Talma.

Les comédiens français entouraient le corps, M. le baron Taylor, commissaire, à la tête. MM. Saint-Prix et Saint-Phal s'étaient réunis à leurs anciens camarades.

Les coins du poële étaient portés par MM. Baptiste aîné, Lafon, Cartigny, Monrose, Michelot, Armand, Devigny, Firmin.

Venaient ensuite les artistes de l'Opéra, ayant à leur tête M. Duplantys, administrateur; M. Dubois, directeur, et M. Habeneck, chef de l'orchestre; on remarquait parmi eux MM. Lays et Vestris;

Les artistes du Théâtre-Italien, ayant à leur tête MM. Rossini et Paër, auxquels s'étaient réunis les professeurs de l'École royale de musique et de déclamation, ayant à leur tête M. Chérubini;

Les artistes du théâtre de l'Opéra-Comique, auxquels s'était réuni M. Martin, et en tête desquels se trouvait M. Guilbert de Pixérécourt, directeur de ce théâtre;

Les artistes du théâtre de l'Odéon, ayant à leur tête M. Frédéric du Petit-Méré, directeur, et auxquels s'était réuni M. Valville, ancien artiste de ce théâtre;

Les artistes des autres théâtres de Paris.

Toutes les classes de la population la plus éclairée, la plus polie, la plus éprise de ce qui est beau comme de ce qui est bien, de cette population que ce grand artiste avait charmée quarante ans, étaient représentées à ce deuil du génie. Le nom de Talma n'était ignoré de personne; il n'est pas de si pauvre citoyen de la moderne Athènes qui n'eût conservé quelque souvenir d'*OEdipe*

ou d'*Oreste*, et qui, en ce moment, ne déplorât un malheur véritable. De simples artisans étaient venus se mêler à la pompe funèbre, comme, il y a peu de temps encore, aux brillantes solennités du théâtre. Chez un peuple sensible au charme des arts, le génie a aussi le privilége de rendre les hommes égaux.

Dans la foule des personnes qui suivaient le deuil, on distinguait MM. le comte de Saint-Priest, pair de France, et son fils; Jacques Laffite, Manuel, Voyer-d'Argenson, Casimir Perrier, Méchin, le général Excelmans, le colonel Brack, Villemain, de l'Académie française; Picard, Soumet, Martial Daru, Gilbert-Desvoisins, Pierre Laffite, Bérard, ancien maître des requêtes; le général Alix, le comte de Mornay, aide-de-camp du duc de Reggio, Regnault de Saint-Jean d'Angely, le général Maurin, Béranger, Mignet, Lebrun, Thiers, Tissot, de Norvins, Moreau, Barré, Delrieu, Artaud, Ancelot, Meyer-Beer, baron Gros, Picot, Daguerre, Bouton, Scheffer, Charlet, Cogniet, Delacroix, Allaux, Fleury, Mazois, Duponchel aîné, Vatout, secrétaire de Mgr. le duc d'Orléans; de Beauchêne, secrétaire intime de M. le ministre des beaux-arts.

La voiture vide de Talma venait après les personnes à pied. Les voitures de MMlles Mars et Duchesnois, ainsi que beaucoup d'autres voitures particulières, suivaient celle de Talma. Venaient ensuite vingt voitures de deuil, pour la plupart vides, presque tout le monde ayant voulu aller à pied.

Le convoi, parti de la rue de la Tour-des-Dames, a suivi les rues Blanche, Saint-Lazare, des Trois-Frères, Taitbout, et le boulevard jusqu'à la rue du Chemin-

Vert. Une foule immense de personnes vêtues de noir suivaient le cortége dans un religieux silence. Les contre-allées des boulevards étaient encombrées de monde : on lisait sur tous les visages l'expression de la douleur et d'un profond recueillement. Jamais plus digne hommage n'avait été rendu au génie d'un artiste et aux vertus d'un citoyen.

On a remarqué, en passant devant le théâtre de Madame, toutes les actrices de ce théâtre qui étaient en deuil aux fenêtres du foyer.

Le cortége a défilé dans un ordre parfait, sans qu'une affluence si considérable ait produit le moindre encombrement : il n'y avait ni gendarmerie, ni force armée. La foule a suivi le cortége jusqu'au cimetière du P. Lachaise qui présentait un coup-d'œil aussi neuf qu'imposant ; toutes les hauteurs étaient couronnées de monde. La foule se pressait sur les tombes, et quand le corbillard se fut arrêté, les jeunes gens qui enlevèrent le cercueil furent près d'une heure à franchir le court espace qui les séparait du lieu où avait été creusée la tombe, tant étaient serrés les rangs des citoyens venus pour rendre hommage à un talent qui a honoré la nation. La foule s'est rangée en silence autour de la tombe, et quand le cercueil de Talma y a été descendu, M. Lafon a prononcé au nom de ses camarades et avec autant de chaleur que de véritable émotion, l'éloge suivant de celui qui fut si long-temps la gloire du Théâtre-Français !

« Messieurs,

» A la vue de cette multitude immense réunie dans le champ du repos et du deuil, à cette douleur silencieuse et profonde qui se lit sur sur tous les visages, à ces innombrables regards tristement concentrés autour d'un cercueil et fixés sur la fosse où il va bientôt s'engloutir, un étranger, que le hasard amènerait subitement parmi nous, demanderait quelle est la victime illustre que la mort vient de s'immoler, et nous lui aurions tout appris en prononçant un mot : *C'est Talma!*

» Ce nom, Messieurs, ce nom consacré pour jamais à l'admiration des amis des arts, devrait terminer l'éloge de notre immortel camarade.

» Que peuvent ajouter les discours à la gloire dont il est couvert? Mais il est des devoirs pieux imposés à l'amitié, à la reconnaissance, à la confraternité : l'hommage rendu à la cendre des morts célèbres est l'acquit d'une dette sacrée, un motif d'émulation pour ceux qui leur survivent, un soulagement à leurs douleurs. Qu'à tous ces titres il soit permis à celui qui s'honore d'avoir été l'ami, le collègue, et, sous tant de rapports, le disciple respectueux de Talma, d'élever sa faible voix pour honorer sa mémoire, et de rappeler à vos souvenirs quelques traits de ce talent sublime, modèle à la fois et désespoir de ceux qui se sont dévoués à la même carrière.

» La France vit naître Talma. Les premières années de sa vie, écoulées à Londres dans le sein de sa famille, qui y était établie, ont accrédité l'erreur que l'Angleterre fut sa patrie. Non, Messieurs, la ville qui vit naître Lekain, donna aussi la naissance à Talma; la cendre de Talma va reposer auprès de son berceau.

» Les amis de l'art dramatique n'ont rien à envier à l'Angleterre; elle se glorifie de Garrick, et la France prononcera toujours avec orgueil les noms illustres de Lekain et de Talma.

» Comme Lekain, il fut aussi destiné pendant quelque temps à exercer la modeste profession de son père; comme Lekain, un génie irrésistible l'arracha à l'atelier paternel. Il avait revu la France : bien jeune encore, il avait assisté à la représentation de quelques-uns de ces chefs-d'œuvre dont une éducation soignée lui permettait d'apprécier les beautés : sa vocation se décida; sa place était marquée au Théâtre-Français. Il revit son père, repassa en France, et après des études préparatoires, il obtint la faveur, plus difficilement accordée à cette époque que de nos jours, de débuter à la Comédie-Française.

» Il y parut pour la première fois, il y a trente-neuf ans, par le rôle de Séide dans *Mahomet*.

» Si son essai fut heureux et donna des espérances qui ne tardèrent pas à être surpassées, Ducis devina et prédit les destinées du jeune élève de Melpomène. Si, comme on n'en peut douter, les encouragemens d'un poëte célèbre furent un service immense, Macbeth, Othello, Hamlet, Pharan, sont là pour attester que ce service n'était pas tombé dans une terre ingrate.

» Ce que l'on avait remarqué d'abord dans Talma, c'était l'élégante régularité de la taille et des traits, un organe ferme et vigoureux, un œil ardent et expressif, une grande mobilité de physionomie.

» Mais pour développer avantageusement ces heureuses qualités, il lui fallait une occasion marquante, un rôle extraordinaire. Cette occasion se présenta; ce rôle lui fut donné. C'est en effet de la tragédie de *Charles IX* que date cette réputation qui devait s'accroître de jour en jour. On n'a pas encore oublié la sensation terrible que Talma produisit dans la scène des fureurs et du désespoir de Charles. Dès-lors se trouva vérifiée la prédiction de Ducis : « Il y a bien de la fatalité sur ce front-là. »

» Par suite d'événemens qu'il est inutile de rappeler, Talma passa sur un autre théâtre.

» Maître absolu et chef du premier emploi de la tragédie, Talma put en liberté donner l'essor à son génie, et perfectionner un talent encouragé par la faveur publique, et varié sans cesse dans des rôles nouveaux.

» Ce fut alors aussi que, pour ajouter à l'illusion déjà produite par l'énergie de son débit et par le jeu de sa physionomie, il s'appliqua à porter dans les costumes la vérité d'imitation qu'il avait introduite dans les autres parties de son art.

» Ni soins, ni recherches, ni dépenses, ne lui coûtèrent pour arriver en ce genre au dernier degré d'exactitude.

» Lié de bonne heure avec les grands artistes de la capitale, il demanda leurs conseils, étudia leurs tableaux, fouilla dans leurs porte-feuilles. On le vit, assidu dans les bibliothèques, interroger les monumens des différens âges, et reporter ensuite sur la scène le résultat de ses études laborieuses. Les amateurs, les propriétaires de riches collections, se faisaient un plaisir de lui ouvrir leurs cabinets, de dérouler à ses yeux les trésors qu'ils étaient fiers de posséder exclusivement, et s'applaudissaient ensuite de les voir reproduits au théâtre dans une copie animée, en quelque sorte, par une seconde création.

» Donner l'exemple de la fidélité des costumes, c'était en faire une loi générale. Tout fut réglé à la Comédie-Française sur le modèle de Talma.

» C'est grâce à une innovation qui est son ouvrage, que la scène est devenue une immense galerie où sont étalées successivement, avec toute la sévérité d'une imitation savante, les habitudes extérieures des peuples et des personnages de trente siècles.

» N'attendez pas, Messieurs, que je passe en revue cette série innombrable de rôles que Talma a marqués du cachet ineffaçable de son génie particulier. Que vous dirai-je qui ne soit présent à vos pensées, et qui n'excitât en vous de bien brillans, mais aujourd'hui de bien pénibles souvenirs!

» Il faudrait citer tous les ouvrages de Corneille, de Ra-

cine, de Crébillon, de Voltaire, de Ducis, de Chénier, de Legouvé, de tous leurs successeurs aujourd'hui vivans, et que j'aperçois en ce moment groupés autour de cette tombe fatale, mêlant leurs larmes avec les nôtres, et gémissant comme nous sur la perte de leur plus digne interprète. Et où trouverais-je des expressions pour vous rendre sensibles les nuances à la fois délicates et profondes par lesquelles il savait si bien distinguer le fatalisme d'OEdipe de celui d'Oreste, l'amour adultère de Néron de la passion incestueuse de Pharan; la faiblesse poussée au crime dans Macbeth d'avec le crime poussant la faiblesse de sa complice à l'assassinat d'un époux et d'un roi dans Agamemnon? Qui peut avoir oublié le ton noble, touchant et presque familier avec lequel il jouait Germanicus, et, par un contraste si remarquable, l'âpreté sévère et stoïque de ses accens dans Régulus?

» Mais dans la foule de tous ces rôles dont chacun est un titre de gloire pour Talma, puis-je passer sous silence ces trois grands rôles de Joad, de Sylla, de Charles VI; qui, dans des genres si opposés, ont montré tout ce que peuvent inspirer à un acteur tragique de grand, de terrible, de pathétique, la religion, l'exercice de la puissance suprême, et une infortune royale comblée par la perte du plus beau présent du ciel, la raison et l'intelligence?

» Tels furent, vous le savez, Messieurs, les derniers trophées que Talma éleva à la renommée dans sa carrière théâtrale, et c'est sous ces trophées qu'il a été en quelque sorte s'ensevelir.

» Hélas! cette carrière si longue, et qui aurait absorbé les forces ordinaires de tout autre acteur, combien elle a paru abrégée pour notre instruction et pour nos plaisirs!

» Parvenu à un âge qui nous donne le signal de la retraite, son talent semblait rajeunir à mesure que les années s'accumulaient sur sa tête; et ce qui s'appelle ordinairement la vieillesse n'était encore pour lui que l'époque d'une maturité vigoureuse.

» Disons-le même avec l'accent de cette vérité, à laquelle le tombeau ouvre un asile inviolable : ce talent s'était agrandi en se rapprochant du terme où il allait être moissonné. Des défauts que lui-même se reprochait plus rigoureusement que la plus sévère critique ne les lui aurait jamais reprochés, avaient cédé à l'opiniâtreté du travail et aux leçons de sa propre expérience. Sa sensibilité s'était accrue de tout ce qui a coutume de l'émousser et de l'éteindre. Sa déclamation, sans rien perdre de son énergie, avait gagné en variété, en inflexions tendres et touchantes. L'art était d'autant plus admirable qu'il le cachait sous une noble et naturelle simplicité ; il suffit de se le rappeler dans Germanicus, Leicester, Régulus ; et pour ne point taire ses succès dans la comédie, les rôles de Danville, de Shakspeare viennent appuyer mes éloges.

» Ceux qui ont assez vécu pour avoir vu les premières et les dernières années de Talma me comprendront facilement. Deux acteurs ont existé dans ce grand tragédien, tous deux ont été étonnans ; le second put seul être plus étonnant que le premier.

» Tu te tais, ombre chérie ! Je ne te parle point ici le langage d'une adulation forcée ; je répète sur ta cendre l'expression des hommages que tu te plaisais, vivant, à recueillir de la bouche de ton camarade, de ton admirateur, de ton ami.

» Vingt-six ans passés, j'ai partagé avec toi, je ne dirai point ta gloire, mais les épreuves journalières d'un travail que ce partage même rendait si périlleux : et toi, enfin, tu encourageas souvent mes essais, tu me soutins par ton amitié contre le danger d'une concurrence que nul ne redoutait autant que moi ; j'ai vu plus d'une fois ta généreuse indulgence soutenir ma faiblesse, me départir libéralement les occasions de te seconder, de te suivre, quoique de loin, dans ta carrière glorieuse. Ah ! laisse-moi déposer en ce moment sur ton cercueil quelques feuilles de ces lauriers dont tu as

fait de si longues, de si riches, de si continuelles moissons!

» C'est la modeste offrande de la reconnaissance et d'une admiration sans bornes. Ombre vénérée et chérie, si tu es encore sensible aux choses d'ici-bas; si, comme il nous est permis de l'espérer, comme je le crois et je l'espère, semblable à cet Achille dont je tentai plus d'une fois avec toi de ressusciter la grande ame, tu n'es pas descendu tout entier au tombeau, reçois cet adieu douloureux et solennel ; il part d'une voix qui te fut connue.

» Adieu, Talma; repose en paix dans ces demeures solitaires où l'on croira voir planer ton génie. Adieu, homme bon dans ta vie privée, homme admirable dans ta vie d'artiste.

» N'entends-tu pas tressaillir à ton arrivée les ombres de ces auteurs célèbres par leur propre gloire, plus célèbres encore par l'appui de la tienne? Ces ombres s'empressent au-devant de toi ; ne les vois-tu pas détacher de leurs fronts les branches des palmes immortelles qui les couronnent pour en décorer le tien ?

» Et nous, mes chers camarades, le lieu de la sépulture de Talma sera pour nous le sanctuaire auquel nous viendrons demander des oracles et implorer des inspirations.

» Sa mémoire ne périra jamais dans tous les pays du globe où est allumé le feu sacré des arts. Ah! tant qu'il existera un seul d'entre nous qui aura eu l'honneur d'être associé à la gloire dont il couvre la scène française, ce sera un devoir, ce sera un besoin pour lui de visiter ce lieu funèbre, et de venir y puiser des émanations qui échauffent, qui fassent naître les talens, d'y porter un hommage sans cesse renaissant à l'excellent homme qui fut notre ami, et qui sera à jamais notre modèle.

» Adieu, Talma! »

L'auteur de *Marius*, M. Arnault, s'est ensuite exprimé en ces termes :

« Messieurs,

» Si le droit de servir d'interprète à la douleur publique n'était attaché aujourd'hui qu'à la supériorité du talent, ma voix ne se ferait pas entendre dans cette enceinte; mais on a cru que c'était au doyen des auteurs tragiques qu'il convenait d'exprimer, sur le cercueil du plus grand des acteurs tragiques, les regrets de tous les hommes qui apprécient la perte irréparable que vient de faire le premier des arts. J'accepte, en l'absence de l'auteur d'*Agamemnon*, ce douloureux honneur; mais à regret. Le poëte qui a fait parler à Talma un langage si sublime, en aurait parlé si dignement!

» C'est moins, au reste, l'acteur que je veux faire connaître ici que l'homme privé. Depuis cinq mois que Melpomène est menacée d'un éternel veuvage, depuis cinq mois que la mort est restée suspendue sur la tête du moderne Esopus, tout a été dit sur son talent, qui était d'autant mieux apprécié, qu'on se voyait plus près d'en être privé; mais on a peu parlé de son caractère. Sous ce rapport aussi, qu'il est digne de regrets! qu'il était fait aussi pour être aimé, celui qui s'est tant fait admirer!

» Quarante ans d'une amitié mutuelle m'ont mis à même de connaître à fond cet excellent homme. Ardent et généreux, son cœur était passionné pour le bien, comme son esprit l'était pour le beau; son cœur fut, autant que son génie, le foyer d'un talent sublime.

» Il n'y a point d'exagération en ceci. Quoique ce soit un de ses amis qui parle, ce n'est pas en ami qu'il en parle.

» Notre amitié, qui date des premiers temps de la révolution, se forma en dépit d'elle. Je pensais alors que rien ne devait être changé à l'ordre ancien; il pensait, lui, qu'il y fallait tout changer. L'opinion raisonnable était entre ces deux opinions, et c'est à elle que l'expérience et la réflexion devaient nous ramener.

» En attendant le changement qui devait s'opérer dans no-

tre pensée, notre enthousiasme pour un art où nous cherchions chacun une illustration différente, et où il devait trouver la gloire, hâta notre rapprochement. D'ailleurs, nous ne différions pas de sentiment en morale, point sur lequel les ames honnêtes seront toujours d'accord. Sous ce rapport, nous avons toujours été du même parti : j'eus bientôt occasion de le reconnaître.

» Déplorant les malheurs de la révolution, exécrant ses fureurs, sans néanmoins abjurer ses principes, il ne dissimulait pas son horreur pour les hommes qui firent jaillir tant de mal d'une source d'où il attendait tant de bien. Au milieu de la guerre que se livraient, au nom de la liberté, les oppresseurs de cette liberté, s'attachant au parti qu'il regardait comme le moins incompatible avec l'humanité, il se trouva bientôt en butte à la haine des proscripteurs, contre laquelle il n'eut de protecteur que son talent.

» Le pouvoir dont les plus forts s'étaient armés contre lui se tourna enfin contre eux-mêmes. Proscrits à leur tour, ils lui demandèrent alors la protection qu'avaient déjà trouvée chez lui, contre eux, les infortunés qu'ils avaient proscrits.

» La porte de sa maison ne se ferma jamais aux supplians : aussi les héros des partis les plus opposés se rencontrèrent-il plus d'une fois dans ce refuge.

» Les contre-révolutionnaires n'avaient pas été moins malveillans pour Talma que les ultra-révolutionnaires. Après la journée de vendémiaire, qui renversa les espérances des ennemis de la liberté, un d'eux chercha, chez cet ami de la liberté, un abri contre le sort qui, dans les révolutions, menace toujours les vaincus. Depuis quatre mois, à la suite d'une conspiration tramée en prairial, dans un but tout contraire, mais par une fureur toute semblable, se cachait chez Talma un autre ennemi du système de modération auquel les bons esprits commençaient à se rallier. Ces hommes habitèrent quelque temps à l'insu l'un de l'autre sous le même toit, sous le toit de l'homme dont l'un et l'autre avaient également

voulu la perte ; ils étaient admis alternativement à sa table.
Un jour même, je les vis s'y asseoir ensemble à côté de Talma,
qui s'y trouvait avec ses deux ennemis avec lesquels leur in-
fortune l'avait réconcilié, mais qu'elle ne réconcilia pas entre
eux. Ces deux hommes, auxquels il pardonnait, loin de suivre
son généreux exemple, recommencèrent la guerre dans l'asile
ouvert à leur commun danger, et Talma fut obligé de les sauver
l'un de l'autre, tout en les sauvant de la vengeance d'un gou-
vernement qui les poursuivait tous les deux.

» Sa vie est pleine de faits qui, pour être moins piquans,
ne sont pas moins honorables. Jamais ame ne fut plus abso-
lument, plus constamment ouverte aux affections généreuses ;
jamais on ne sollicita sa pitié en vain. A l'époque même où le
malheur pesait sur lui comme sur tout le monde, quand il
voyait un malheureux il oubliait ses propres besoins pour
soulager ceux d'autrui, et, dans sa noble imprévoyance, il
prodiguait l'argent que bientôt après il était obligé d'em-
prunter pour lui-même. Libéral dans le malheur comme dans
la prospérité, il n'est pas un bienfait public auquel il n'ait
contribué, indépendamment du bien qu'il faisait en secret.

» Facile jusqu'à la faiblesse dans les habitudes de la vie,
il n'en était pas moins ferme dans les circonstances extraordi-
naires. Incapable de transaction en fait d'honneur, c'est dans
une conviction intime de bienfaits qu'il trouvait le principe de
sa fermeté.

» Aimable par ses qualités, par ses défauts mêmes, pou-
vait-il n'être pas aimé ? Son caractère lui faisait bientôt un
ami de l'admirateur que lui avait fait son talent.

» De ce nombre ont été presque tous les hommes qui ont
illustré la France à l'époque où elle resplendissait de tant de
gloires diverses, à commencer par Mirabeau, qui, le pre-
mier, nous fit connaître le pouvoir de l'éloquence tribuni-
tienne; par Dumouriez, qui, le premier, attacha la victoire à
notre nouvel étendard; par Chénier, qui prouva que, sans
suivre servilement la trace des grands maîtres, on pouvait ob-

tenir sur la scène des succès avoués de la raison ; par David, qui, tout en rendant à la peinture française une vérité qu'elle avait perdue avec le Sueur, lui a donné une énergie qu'elle n'avait jamais possédée. Il est peu d'orateurs, de guerriers, de poëtes et d'artistes célèbres qui n'aient recherché le commerce de cet homme dont l'ame était au niveau des ames les plus hautes, dont l'intelligence était au niveau des génies les plus sublimes, et qui n'exprimait avec tant de vérité les sentimens les plus élevés, et avec tant de clarté les pensées les plus profondes, que parce que sa nature était en harmonie avec tout ce qu'il y a de parfait.

» L'homme du siècle qui l'avait connu comme ami avant les jours de sa puissance, s'honora de le conserver comme favori aux jours de sa gloire.

» Hélas ! que reste-t-il d'eux et de lui ? des cendres qui dorment dans cette enceinte où va dormir la sienne.

» Mais ne lui reste-t-il pas, comme à eux, une réputation immense, une réputation immortelle comme notre civilisation ?

» Dans un pays où la civilisation est portée à un si haut degré qu'en notre belle France, ce sont des besoins de première nécessité que les plaisirs de l'esprit, parmi lesquels ceux que donnent le théâtre tiennent le premier rang. L'homme qui en a étendu la puissance a bien mérité de la patrie. Jouis donc, cher ami, des larmes que ta mort obtient de la plus aimable des nations, très-différentes de celles qui coulent à la mort des grands, mort qui n'afflige pas toujours ceux qui les pleurent ; elles sont sincères les larmes que nous donnons à la mort de l'homme qui ne nous donna que des plaisirs. Mesurés à ton talent, nos regrets sont sans bornes. Dans la capitale des arts, la mort d'un grand artiste est une calamité publique.

» Puisse-t-il bientôt s'élever le monument qui doit constater la mesure et la durée de ces regrets ! Puisse-t-il bientôt, entre les tombes des héros, à la hauteur desquels tes élans te

portaient, et celles des hommes simples au niveau desquels te ramenait la simplicité de tes mœurs, prouver que la génération présente n'est pas ingrate; que la reconnaissance publique n'est pas stérile, et que la France a encore un Panthéon. »

M. Jouy, en costume d'académicien, a parlé à son tour; il a dit :

« Messieurs,

» Qu'il est grand, qu'il est solennel, le jour où les amis, les parens, les admirateurs d'un homme illustre viennent rendre à la terre sa dépouille mortelle! Talma! Ce mot, prononcé en présence de son ombre, semble faire planer au-dessus de nous tous les souvenirs de gloire, de grandeur et d'héroïsme dont sa vie fut environnée.

» Elle est donc pour jamais éteinte la voix sublime dont les derniers accens retentissent encore à nos oreilles! Le voilà couché sur la poussière des tombeaux où va se mêler la sienne, celui qui, pendant quarante ans, chaque soir, excita parmi nous de si généreux transports; l'interprète inspiré des plus beaux génies dont s'honore la France; l'homme de bien, de talent et d'esprit dont la perte met à la fois en deuil l'amitié, la patrie et les arts.

» C'est en vain que nous détournerions un moment nos regards de cette tombe où vont disparaître les restes d'un grand homme; où nos yeux s'arrêteront-ils dans cette enceinte, sans y retrouver la trace récente des larmes que nous y avons versées? Combien de mausolées autour de nous attestent les pertes irréparables que la France a faites dans ces dernières années! Comme elle s'effeuille cette couronne de laurier dont elle avait paré sa tête au jour de nos triomphes! Le préjugé social peut établir des distinctions injustes entre des hommes diffé-

remment célèbres, aussi long-temps qu'ils vivent; mais à leur mort la patrie les confond dans sa reconnaissance : le guerrier qui versa son sang pour elle, le magistrat qui défendit ses lois, l'homme de lettres qui lui consacra ses veilles, l'artiste qui étendit sa gloire, ont droit aux mêmes honneurs contemporains, et sont recommandés au même titre à la postérité.

» Dans cet asile de la mort, vous n'attendez pas de moi, Messieurs, l'éloge du prodigieux talent dont la nature et l'art avaient doué de concert François-Joseph Talma; je craindrais, dans un pareil moment, de reporter votre pensée vers les heures de plaisir et de fêtes dont il sut embellir notre vie. C'est pour lui qu'il réclame aujourd'hui les regrets et les pleurs qu'il a si souvent arrachés pour de nobles infortunes. Il élève la voix du sein de la tombe, et sa prière est arrivée jusqu'à nous.

« J'ai honoré, nous dit-il, une profession où, pour excel-
» ler, il faut réunir toutes les qualités du corps, de l'esprit et
» du cœur; j'ai cultivé, avec des succès inconnus jusqu'à moi,
» celui de tous les arts qui jette le plus d'agrément dans la
» société, le seul où l'on ait résolu le grand problème de l'é-
» ducation : corriger, amuser et instruire. On a dit de moi
» ce qu'on avait dit de Tacite : « Il a puni le vice quand il l'a
» représenté. » Peut-être, ajoutera-t-on, il a récompensé la
» vertu quand il l'a reproduite sur la scène. Ce n'est point
» sans fruit pour moi-même que j'ai gravé si profondément
» dans le cœur et dans l'esprit de mes contemporains ces
» maximes de la raison et de la philosophie sur lesquelles se
» fondent la véritable grandeur des rois, la stabilité des États
» et le bonheur des peuples. J'avais dans le cœur la liberté,
» la justice et la tolérance que j'ai proclamées au théâtre sous
» l'inspiration des hommes de génie qui m'ont avoué pour
» leur interprète. J'aimais la gloire; elle était la récompense
» de mes longs et pénibles travaux; mais c'est à la bienfai-
» sance, à la faculté de compatir à toutes les infortunes, au

» besoin de les soulager autant qu'il était en mon pouvoir,
» que j'ai dû les plus douces jouissances de ma vie ; et les
» bénédictions des pauvres qui m'accompagnent au cercueil
» me flattent plus que le souvenir des acclamations qui m'ont
» suivi dans la carrière brillante que je viens d'achever. La
» postérité oubliera peut-être que je fus un grand acteur;
» mon ombre sera consolée si la génération à venir se souvient
» que je fus un honnête homme et un bon citoyen. »

» Ah! la postérité sera plus juste; elle dira que Talma fut le premier de son siècle et de tous les siècles écoulés jusqu'à lui, dans la peinture des sentimens tendres, violens et profonds; qu'il fut digne, par la grandeur et l'austérité de son génie, d'être comparé à David. Mais c'est surtout la fierté simple et naïve de son caractère que je dois rappeler à ses amis en pleurs; c'est ce dévouement aux idées les plus généreuses, aux sentimens les plus élevés, dont le type était dans son ame, qui constituaient en lui cette beauté idéale qui le fit admirer au monde.

» Il devina plus d'un grand talent, il encouragea plus d'un homme de mérite timide; et sa bienfaisance, la première des vertus chrétiennes, est celle qui parle le plus haut pour lui dans cette enceinte, où la religion d'un Dieu de paix et de bonté ouvre le ciel aux ames charitables.

» Non, Talma, ton nom ne périra pas. Il est associé à notre époque, il en porte le caractère et l'empreinte; mais nous, tes amis, moi qui dois tant au prestige de ton art; nous tous, qui sommes en ce moment plus sensibles à ta perte qu'à ta gloire, nous laissons à des voix plus éloquentes, à des cœurs plus froids, le soin d'analyser ton admirable talent : nous n'avons que des pleurs à t'offrir pour hommage; laissons-les couler en silence après t'avoir adressé un éternel adieu.

» Adieu, Talma; nos regrets s'éteindront avec notre vie, mais le temps n'effacera pas ton souvenir de la mémoire des hommes. »

Après ces tributs de la douleur la plus sincère et la plus légitime, M. Firmin a lu quelques vers en l'honneur de Talma ; ensuite M. Guilbert-Pixérécourt a jeté plusieurs branches de laurier sur la fosse en prononçant quelques paroles touchantes. Enfin nous avons recueilli ces mots improvisés par M. Toulotte, auteur de l'Histoire philosophique des empereurs romains :

« Doué des plus beaux dons de la nature, favorisé par une éducation forte, trouvant les grandes inspirations de la belle antiquité dans l'affranchissement de sa patrie, rempli d'amour pour la liberté et d'admiration pour la gloire, Talma fut vertueux dans la cité, grand à côté du Trajan moderne, sublime au théâtre, adorable dans l'intimité. Sa vie laisse des exemples à suivre aux amis des arts, et sa mort, qui attendrit tous les cœurs, a été celle d'un sage. »

Les funérailles de Talma avaient attiré plus de quatre-vingt mille personnes. La foule, après avoir assisté avec tristesse et recueillement à la cérémonie, s'est retirée du cimetière dans le même ordre et le même silence qu'elle avait observés en y entrant.

INFLUENCE DE LA MORT DE TALMA SUR L'ART THÉATRAL.

La perte de Talma est une perte immense, elle est irréparable en ce moment ; elle pourrait le devenir à jamais, et entraîner peut-être la ruine de la scène tragique. En effet, il ne faut pas se le dissimuler, plus nous avançons, moins la tragédie se trouve d'accord avec nos mœurs. Talma, toujours naturel avec un art exquis, la rapprochait de nous et la mettait en harmo-

nic avec le siècle. Si, négligeant ses exemples, le théâtre allait retomber dans la faute qui fut commise par les successeurs de Baron ; si l'on désertait l'école de Talma qui est celle de la vérité, pour courir encore après des prestiges et des mensonges ; si l'on voulait de nouveau chanter et déclamer au lieu de parler, substituer une action exagérée à l'action noble et simple de ce grand modèle, les Français ne voudraient bientôt plus entendre la tragédie, et les chefs-d'œuvre de nos maîtres tomberaient dans l'oubli. C'est aux auteurs dramatiques du temps à prévenir ce malheur qui atteindrait nécessairement leurs productions. Je souhaiterais donc que MM. Arnault, Lemercier, Jouy, et leurs jeunes émules, se réunissent pour composer avec leurs souvenirs, avec tout ce qui a pu être imprimé ou dit par Legouvé, par Ducis, et par les critiques dignes de ce nom, un travail raisonné sur la manière dont Talma avait conçu la tragédie en général, et sur les savantes applications de ses principes aux rôles nombreux dans lesquels il a reproduit, avec leurs caractères et leurs physionomies, une foule de personnages différens. Ce travail, qu'il serait bon de faire précéder d'un tableau des anciennes traditions du théâtre, et d'enrichir de comparaisons puisées dans ce que nous avons vu de nos jours, aurait autant d'agrément pour le public que d'utilité pour l'art dramatique. Il donnerait de la durée à des choses fugitives, comme tout ce qui n'est écrit que dans la mémoire des contemporains ; il formerait un corps de doctrines ; il servirait de guide aux acteurs et de conseil à leurs juges. Si je ne me trompe, on peut regarder ce travail comme un moyen d'arrêter la déca-

dence dont la tragédie est menacée par la mort de Talma. Il en est un autre que l'intérêt de leur gloire future doit indiquer aux jeunes écrivains qui aspirent aux palmes de Melpomène. La plupart du temps, Talma faisait, en quelque sorte, les pièces modernes qu'il jouait ; ses métamorphoses physiques à chaque nouveau rôle, la magie de son premier aspect, la beauté relative et changeante de sa figure, la vie de sa diction, l'intérêt qui s'attachait à lui depuis son entrée sur la scène jusqu'à la fin du drame, exerçaient une influence extrême sur le sort des ouvrages qu'il représentait. Aujourd'hui que ce Protée dramatique, qui transformait tout ce qu'il touchait comme il se transformait lui-même, ne peut plus prêter ses secours aux poëtes, chacun de ceux qui vont se présenter de nouveau dans la lice, va se trouver réduit à ses propres forces, et s'exposer seul aux dangers de la représentation devant des spectateurs qui ne seront plus fascinés par un grand magicien. Pour résister à cette épreuve, il faut des tragédies plus vraies, plus fortes de mœurs, plus profondes, plus attachantes. Après la disparition de Talma, nul moyen de présenter aux spectateurs de ces espèces d'esquisses dans lesquelles comme sur une ébauche arrêtée au trait et légèrement colorée, on ne trouve qu'un personnage qui soit encore achevé par le peintre. Talma retranché de la scène, Voltaire lui-même ne ferait pas réussir de ces pièces qui n'ont vraiment qu'un rôle. Nous exigerons maintenant des tableaux, dont toutes les parties unies entre elles et parvenues au degré de fini qu'elles doivent avoir, forment un ensemble plein de relief, de chaleur et d'intérêt. Ainsi donc, sous le rap-

port de l'illusion qu'il était capable de faire au public, la mort de Talma peut tourner au profit de la tragédie, en forçant les écrivains à ne plus compter que sur eux-mêmes, et à tenter, avec la patience du génie et la conscience du vrai travail, des efforts nouveaux pour arracher les suffrages d'un public rendu à toute l'indépendance de ses jugemens, et qui sera long-temps paresseux d'applaudir.

Dans ce moment de péril, les acteurs ont aussi des devoirs à remplir, s'ils ont, comme j'en suis convaincu, le désir ardent de diminuer l'amertume de nos regrets par les nobles consolations du talent. Talma laisse un héritier dans M. Lafon : cet acteur a obtenu de brillans succès dans ses débuts; il a mérité les applaudissemens de tout Paris dans Orosmane, dans le Cid, dans Achille, et dans beaucoup d'autres personnages tragiques ; il réunit des qualités brillantes auxquelles tout le monde rend justice ; il est en possession de la bienveillance publique ; mais le voilà chargé d'un fardeau immense ; il doit remplir seul la place de Talma et la sienne propre. Comment suffire à une tâche si hardie ? Par une grande résolution. M. Lafon est moins âgé que Talma ne l'était, quand il nous montra tout-à-coup un nouvel homme; voilà l'exemple que le public propose à M. Lafon; voilà ce que nous attendons de la généreuse ambition de cet acteur, libre maintenant de développer tous ses moyens, et d'aborder tous les rôles auxquels il se sent appelé par une inspiration secrète. Que M. Lafon ne copie point Talma ; mais qu'il se rapproche comme lui de la nature et de la vérité ; qu'il soit enfin comme son illustre maître, l'acteur du siècle présent.

La critique, qui décourage et humilie, pourrait se plaire à rabaisser ici les autres camarades de Talma par le souvenir d'une comparaison si redoutable; mais l'intérêt de l'art demande, au contraire, qu'au lieu de les abattre par des offenses, on les relève à leurs propres yeux, en leur offrant des motifs d'émulation et d'espérance. Il n'est pas un d'eux qui ne puisse devoir des succès réels à des études sérieuses et à l'amour de la gloire. Peut-être les triomphes de Talma leur imposaient au point d'arrêter le développement de leurs dispositions naturelles. Non-seulement la présence d'un grand acteur effraie ceux qui paraissent en scène avec lui, mais encore je ne connais pas d'artistes pour qui les dangers du parallèle soient plus à craindre que pour les comédiens. Délivrés de ce double sujet d'alarmes, que tous les représentans des héros tragiques sur notre théâtre, redoublent d'ardeur. Si Talma vivant ralentissait, à son insu, l'essor de leur audace; que son image, au contraire, excite leur courage, en leur rappelant ses leçons; qu'ils méditent, à son exemple, sur l'art qui l'a mis au premier rang; qu'ils travaillent aussi dans la retraite pour oser avec succès devant les spectateurs; qu'ils apprennent de lui à nous préparer de loin des surprises en créant de nouveaux rôles ou en perfectionnant la manière de représenter les anciens; qu'ils s'unissent intimement avec un chef qui brûle d'accroître sa renommée dramatique, et Melpomène leur devra encore de beaux jours. Mais ce ne serait pas assez de leurs efforts; l'autorité mériterait de graves reproches, si elle s'en rapportait du soin de relever la tragédie parmi nous au seul zèle des comédiens; c'est à elle qu'appartient le devoir de rechercher partout les

jeunes talens qui s'annoncent, de favoriser leurs études, de les appeler au grand théâtre national, de les encourager enfin par tous les moyens. La France n'est devenue stérile dans aucun genre; et certes, on ne saurait admettre la désolante pensée qu'une nation pareille à la nôtre ne renferme pas quelque part le germe d'un grand acteur tragique ; on le trouvera si on veut le trouver.

www.ingramcontent.com/pod-product-compliance
Lightning Source LLC
Chambersburg PA
CBHW071423220526
45469CB00004B/1411